奶油感　零基礎也能瞬間變畫家！

# 立體油畫棒 手繪書

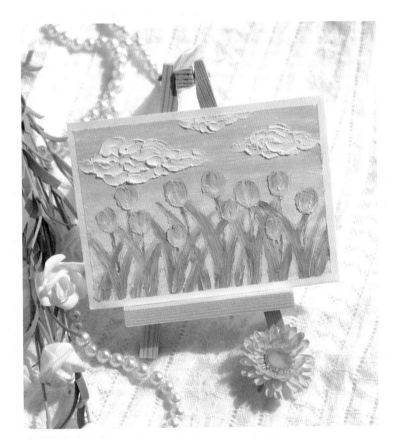

隨手玩
QR code
教學影片

Cooky醬——著

笛藤出版

奶油感立體油畫棒手繪書：零基礎也能瞬間變畫家/Cooky醬著.
-- 初版. -- 臺北市：笛藤出版, 2023.03
　　面；　公分
ISBN 978-957-710-889-0(平裝)
1.CST: 油畫 2.CST: 繪畫技法
948.5　　　112002378

# 奶油感立體油畫棒手繪書：零基礎也能瞬間變畫家

2023年03月29日　初版第一刷　定價380元

| | |
|---|---|
| 作　　　者 | Cooky醬 |
| 總 編 輯 | 洪季楨 |
| 美 術 編 輯 | 王舒玗 |
| 編 輯 企 劃 | 笛藤出版 |
| 發 行 所 | 八方出版股份有限公司 |
| 發 行 人 | 林建仲 |
| 地　　　址 | 台北市中山區長安東路二段171號3樓3室 |
| 電　　　話 | (02) 2777-3682 |
| 傳　　　真 | (02) 2777-3672 |
| 總 經 銷 | 聯合發行股份有限公司 |
| 地　　　址 | 新北市新店區寶橋路235巷6弄6號2樓 |
| 電　　　話 | (02)2917-8022・(02)2917-8042 |
| 製 版 廠 | 造極彩色印刷製版股份有限公司 |
| 地　　　址 | 新北市中和區中山路二段380巷7號1樓 |
| 電　　　話 | (02)2240-0333・(02)2248-3904 |
| 郵 撥 帳 戶 | 八方出版股份有限公司 |
| 郵 撥 帳 號 | 19809050 |

與繪畫相遇，是我人生中幸福且幸運的事情。

我自小學習畫畫，接觸過很多繪畫種類，體會了不同繪畫所帶來的情緒變化，喜悅過也悲傷過。大學畢業時，是我人生中迷茫的時刻。我不知道該如何繼續繪畫之路。一次無意間，我看到了油畫棒繪畫非常驚訝，我從未想過油畫棒竟然可以這樣畫！我完全突破了以往對油畫棒的認知，對其產生了濃厚的興趣。我開始自學一些油畫棒繪畫技巧，嘗試著作畫。在作畫過程中，我感受到了內心的淨化與思緒的沉澱。油畫棒獨有的奶油質感，深深吸引著我。隨著越來越深入的研究，我越來越喜歡這種繪畫藝術，油畫棒也逐漸成為我心中最療癒的繪畫工具！

非常榮幸可以撰寫本書，分享油畫棒繪畫所帶給我的療癒效果。本書的繪畫教學作品主要運用油畫棒刮刀立體畫法，總結了我這幾年對油畫棒繪畫的理解感悟與經驗技巧。希望可以和喜歡油畫棒繪畫的朋友們一起探討，一起進步。

最後，感謝您選擇這本書，願閱讀本書的您能在體會油畫棒細膩的肌理和豐富的筆觸的同時，擁有柔軟快樂的心情，用油畫棒畫出生活中令人感動的美好之物。

cooky 醬

# 目錄

## 第一章 ◆ 油畫棒工具準備及繪畫技法

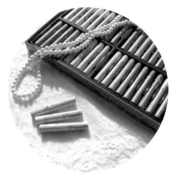
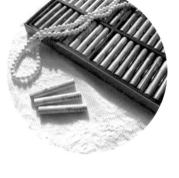
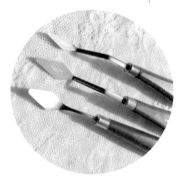

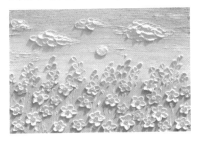

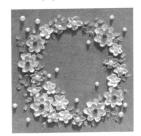
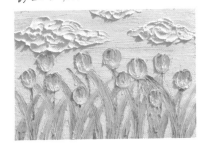
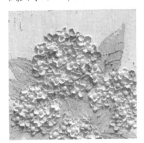
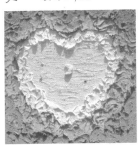
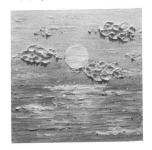
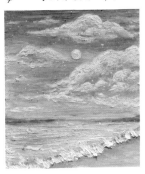

## 第四章 ◆ 下午茶時光

葡萄柚 p.88

小熊數字蛋糕 p.94

兔兔草莓慕斯 p.102

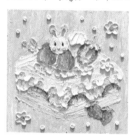

奶牛冰淇淋 p.110

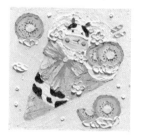

## 第五章 ◆ 最美的瞬間

白色婚紗 p.118

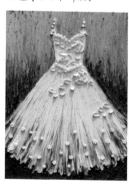

新婚頭像女生版 p.124

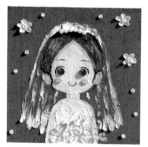

最美的瞬間 p.130

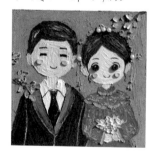

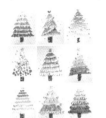
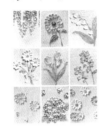
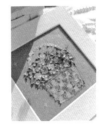
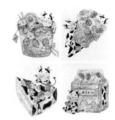
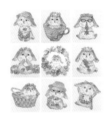
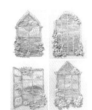
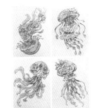
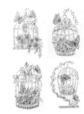
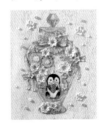
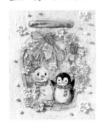

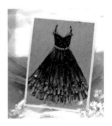
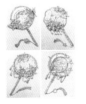
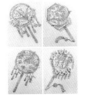

# 第一章

## 油畫棒工具準備及繪畫技法

## 1. 什麼是油畫棒?

　　油畫棒是一種油性彩色繪畫工具,與蠟筆外表相似,通常為長約 10 公分的圓柱形。油畫棒的手感較軟,可以運用混色、疊色等多種繪畫技法。其紙面的附著力、覆蓋力也比蠟筆更強,可以畫出油畫般的繪畫效果。

　　近些年,隨著網絡自媒體的傳播,越來越多愛好者加入油畫棒繪畫陣營中。油畫棒的畫法也逐漸多元化,有插畫風的森系畫法、偏向於手工的刮刀立體派畫法還有古典油畫風格的畫法等等,可以滿足各種畫風需求。

## 2. 油畫棒的種類

　　隨著製造技術的進步,油畫棒的種類也日漸增多,本篇將列舉幾種常用的種類。

### 普通油畫棒

手感較硬,塗起來質感輕薄,沒有重彩油畫棒厚重的肌理感,因此不適合運用刮刀繪畫的立體畫;但混色效果較好,可用來繪畫物體底色與細節等。

### 重彩油畫棒

現在流行且常用的一種油畫棒,手感較軟,塗起來質地厚重,具有較強的肌理感,混色、疊色能力強,可以運用刮刀刻畫立體畫。

### 水溶性油畫棒

質感比重彩油畫棒略輕薄,可以溶於水,能夠畫出水彩般的效果。它不溶於水正常作畫時,繪畫效果跟重彩油畫棒差不多。

### 珠光油畫棒

重彩油畫棒的一種,質地較軟,表面有著珠光質感,畫在紙面上可以呈現出細膩的光澤;與黑色卡紙搭配使用會產生很好的畫面效果。

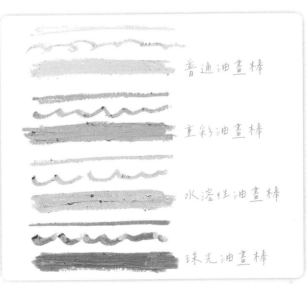

普通油畫棒

重彩油畫棒

水溶性油畫棒

珠光油畫棒

## 1. 畫紙

　　油畫棒繪畫對紙張沒有太高的要求，通常會選擇較厚（200 克以上）且紋理較細膩的紙張。如果作品背景大量留白，那麼選擇一種合適的紙，將會對整幅作品的呈現效果發揮重要作用。

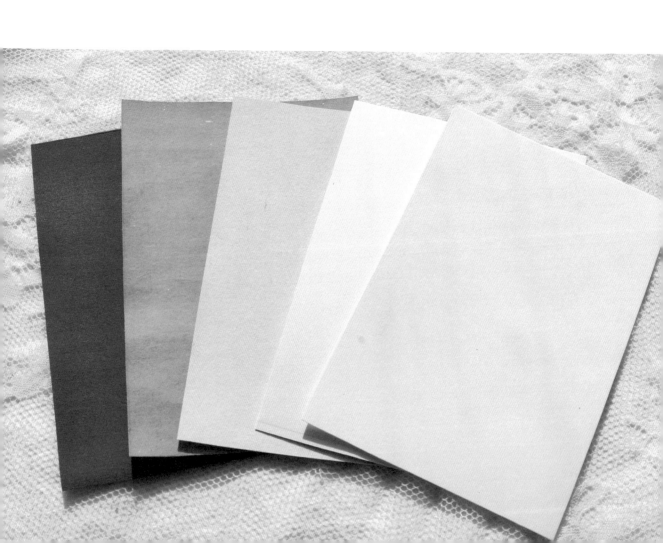

**油畫棒專用紙/油畫棒本**

紙張細膩,質地較厚,上色順滑,顏色附著力強,是油畫棒繪畫中最常用的紙張。

**細紋水彩紙**

紙張較厚,易上色,其價格略高於油畫棒專用紙,適合油畫棒與水彩相結合的繪畫方法。

**牛皮紙**

表面比油畫棒專用紙粗糙,顏色附著力一般,繪畫時油畫棒需要用力塗抹。由於其本身黃褐色的底色,適合畫一些復古風格的繪畫。

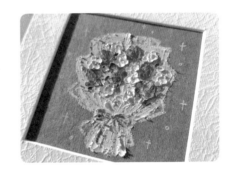

**黑色卡紙**

紙張表面細膩,上色效果較好,適合油畫棒繪畫。由於其黑色的底色可以當做背景,因此可以創作出很多不同風格的作品。

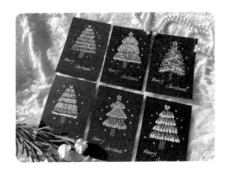

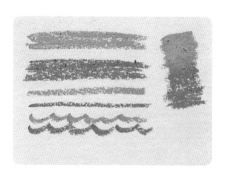

**素描紙**

表面粗糙，繪畫時油畫棒需反覆塗抹，否則會留有空白，但由於價格相對便宜，適合日常練習或塗鴉。

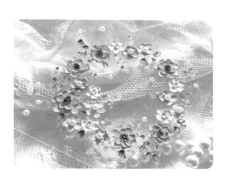

**PVC透明板**

表面光滑，不易上色，僅適合刮刀作畫；但由於其透明的特徵，能大幅度提升某些題材作品的畫面效果。在運用透明板繪畫時，應配合質地較軟且細膩的油畫棒。

◆小訣大

如果在繪畫時，選擇不塗背景，而留出紙張原有的白色背景，那麼建議選擇顏色適中或偏暖一些的紙張；因為如果紙張顏色過於冷白，整個背景的視覺效果看上去會偏暗，這將會影響畫面的最終效果。

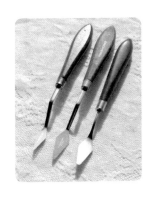

2. 刮刀

　　刮刀是我在油畫棒繪畫中必不可缺的工具。由於立體的畫法，它就像筆一樣常用，有的時候可能整幅畫都是需要運用刮刀來完成的；所以選擇尺寸合適、軟硬適中的刮刀，是整幅作品完成的關鍵所在。

　　以下是本書的教程案例裡運用到的三把刮刀。

**尖頭刮刀**

小幅繪畫中必不可少的一把刮刀，主要運用在畫面細節塑造、邊緣處理以及小的花朵和葉子上等。

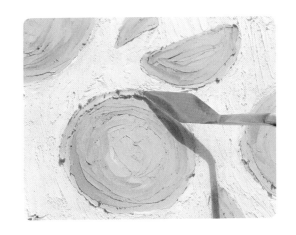

**小號圓頭刮刀**

作為尖頭刮刀和大號圓頭刮刀之間過渡的一把刮刀，適合處理畫面的一些細節以及畫出一些中型物體（如花朵）。

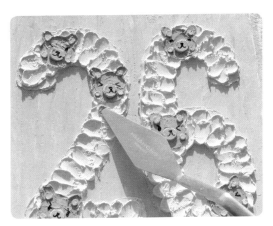

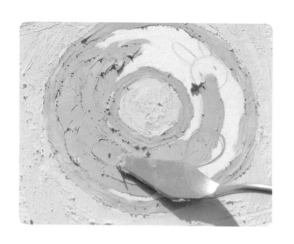

**大號圓頭刮刀**

使用度很高的一把刮刀，主要用來鋪底色、做肌理、塗抹形狀以及堆疊顏料刻畫大一些的物體等。大號圓頭刮刀在切割油畫棒調色時也很方便好用。

◆秘訣

1.除上述刮刀外，比較常見的刮刀還有平頭刮刀，主要用來抹平背景式大面積底色。用平頭刮刀按壓油畫棒碎屑，讓色塊看起來更加平整。

2.本篇介紹的3把刮刀適合畫A4尺寸內的繪畫，如果畫大篇幅作品，可以選擇尺寸更大的尖頭、圓頭、平頭刮刀。

3. 輔助工具

　　油畫棒的畫法很多，因此輔助工具也豐富多樣，以下是我經常會用到且覺得好用的輔助工具。

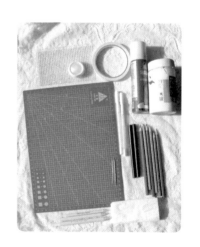

### 彩鉛

主要運用在起稿上，也可以處理畫面的一些細節，如勾邊、刻畫花紋等。

### 紙膠帶

用於固定畫紙。作畫前，可將紙膠帶黏貼在畫紙四邊上。作畫完畢後撕掉膠帶，會得到乾淨的畫紙邊框。

### 眼線液筆（或秀麗筆）

比起秀麗筆，我更推薦眼線液筆。眼線液筆的黑色墨水出水更流暢，且筆尖不易損壞。在本書畫例中，眼線液筆多用在動物或人物的五官以及外型線的勾勒上。

### 白色丙烯顏料

覆蓋性強，顏色具有一定的厚度，可以用來刻畫畫面中白色的細節（如葡萄柚白色條紋等）；也可以與水進行調和，用毛筆在畫面背景上敲出白色星點以增強畫面氛圍感。

### 墊板/切割板

將畫紙固定在墊板上，可以透過靈活旋轉墊板，使作畫更加方便快捷。

### 白色珠光筆

用於刻畫畫面中的一些白色細節，比丙烯顏料更為方便，但覆蓋力較弱。本書畫例中主要將它運用在畫草莓的斑點上。

### 紙巾/濕巾

清理刮刀、保持畫面整潔的必備物品。

### 牙籤

主要用來塑造花朵花蕊的肌理感，以及劃出一些微小的細節。

### 紙擦筆

用來暈染顏色，使其均勻過渡，大多運用在底色或背景上。

### 保護噴膠

噴在完成的作品上，會自然形成一層保護膜，產生保護作品的作用。

### 閃粉/珍珠貼

非必需品。小幅畫面中，珍珠貼可以選擇0.3公分或0.5公分的規格，此類輔助工具運用在一些適合的畫面裡，可以整強畫面的立體感和美感。

# 三、繪畫技法

## 1. 油畫棒的握筆姿勢

油畫棒的握筆姿勢並沒有固定的標準,通常來說要根據畫面的效果與需求,選擇舒服合適的握筆姿勢即可。以下是本書畫例繪畫常用的兩種握筆姿勢。

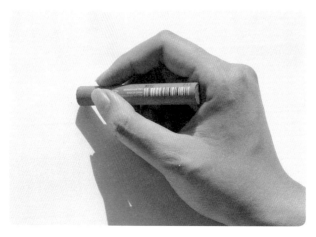

(圖一)

此姿勢類似於平時寫字的方式。食指和大拇指緊握油畫棒的前端,拖動油畫棒進行繪畫。這種姿勢在線條以及細節的刻畫時最為常見。

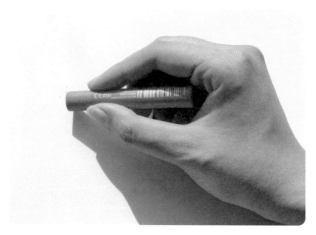

(圖二)

本書畫例繪畫的背景鋪色以及枝條、枝幹的刻畫大多用的是此握筆姿勢。食指和大拇指捏住油畫棒兩側的三分之一處,油畫棒大多與紙面呈10°到45°的夾角。小角度(大約10°到30°)時多是利用油畫棒的稜角側鋒畫出一些線條(如枝條枝幹)。大角度(30°到45°)時,一般用來塗背景或物體底色。

## 2. 油畫棒的基礎技法

油畫棒的繪畫技法多種多樣，由於篇幅有限，本書所列舉的是常用的技法。

### ① 平塗

手握油畫棒沿同一方向反覆塗抹，直到將色塊塗抹均勻，沒有留白。平塗法大多適用於背景或物體的底色，是油畫棒繪畫裡最常用的繪畫方法。

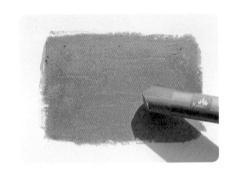

### ② 混色

用兩種或兩種以上的油畫棒塗抹，使兩種顏色的銜接處相互融合，從而形成顏色之間的過渡效果。

### ③ 疊色

先平塗一種顏色，再在上面疊塗另一種顏色。疊塗時手指要重壓筆頭，以增強顏色的覆蓋能力。疊塗技法主要應用在背景以及增加部分物體的層次感上。

### ④ 簡筆劃法

握筆姿勢和我們日常寫字握筆相似,主要是利用油畫棒畫出的線條來勾勒出簡單的形狀,多應用於物體外形的描繪;也可以單獨運用此技法完成一幅繪畫作品,是一種很受歡迎的繪畫形式。現在比較流行的油畫棒手繪賀卡,都是運用了簡筆劃的繪畫形式。

### ⑤ 打圈法

手握油畫棒進行打圈塗抹,常應用於背景的混色以及雲朵的底色上。打圈法可以使兩種或多種顏色更容易進行相互過渡融合,並能畫出油畫般的肌理感。

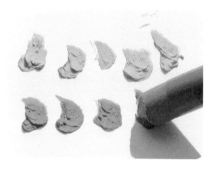

### ⑥ 懟

手指捏住油畫棒,使油畫棒與紙面呈60°到90°夾角,用力扭轉油畫棒,懟出一塊厚重的顏料色塊,常用於塑造雲朵的肌理感。

### ⑦ 虛掃法

油畫棒輕掃紙面,留出紙張紋理,呈現飛白顆粒感。虛掃法大多運用在前期繪製背景的底色。

## 3. 刮刀的使用技法

在立體油畫棒的繪畫裡，刮刀是最重要的工具。我們要熟悉刮刀，能夠靈活運用刮刀的各種繪畫技法來塑造畫面。

### ① 刮刀的基礎使用方法

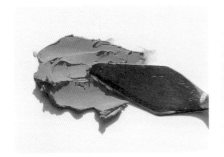  

a.用刮刀切下部分油畫棒放在調色紙上，用刮刀的背面將油畫棒碾碎直至均勻，從而得到軟糯的膏體顏料。

b.刮刀刮取調好的顏色，用手按壓成球形，放置於刮刀背面頂部。

c.手握刮刀刀柄，微抬刮刀，將顏料接觸紙面，按壓並拖動刮刀，形成色塊。

### ② 常用技法

平鋪

平鋪法主要用於抹平背景底色。我們在用油畫棒塗抹畫面時，畫面通常會出現一些油畫棒的碎屑，這個時候我們可以用刮刀的背面沿同一方向反覆塗抹，使畫面變得平整，方便繼續作畫。

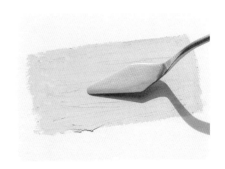

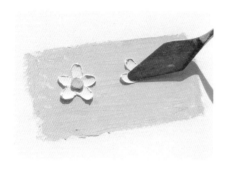

## 按壓塗抹

常用於各種立體小物的塑造上。按壓塗抹所體現出的效果有很多種，根據畫面需要透過變換刮刀的角度來實現。繪畫花卉時將油畫棒顏料揉捏成球，放置於刮刀背面頂部，將顏料球按壓塗抹在紙上，塗抹出具有立體感的花瓣。

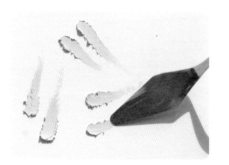

## 拖拽

在按壓塗抹法繪畫方式的基礎上，延長按壓刮刀的時間，力度由重到輕，從而延長刮刀上顏料的長度，拖拽出一條長線條。

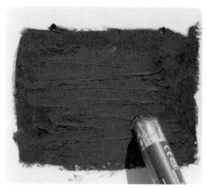 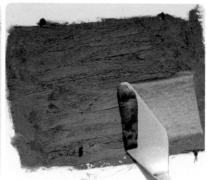 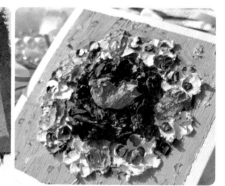

## 堆疊

透過堆疊顏料，來塑造出物體的立體感。例如繪製蛋糕上的巧克力，首先用鐵棕色油畫棒在調色紙上反覆塗抹，塗抹時力度要均勻；然後用刮刀一側緊貼紙面刮下顏料放在畫面中，會形成顏料堆疊出的效果，從而實現巧克力的立體質感。

## 刮畫

用刮刀的刀尖刮除上層顏料，從而在畫面上形成透出底層顏色的線條。刮畫也可以用在起稿階段。鋪好底色後，用刮刀刀尖畫出簡單的物體輪廓。這樣的起稿省去了運用鉛筆的步驟，還可以製造出特殊的線條效果。

### ③ 輔助技法

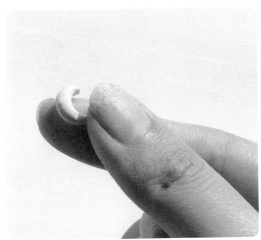 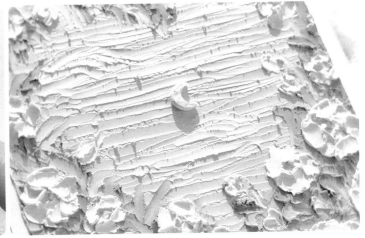

## 揉搓法

主要運用手指揉搓油畫棒顏料形成一些簡單立體的形狀，方法類似於泥塑手工，常應用於繪製月亮、太陽等。

## 鏤空法

在紙上繪製出形狀,用裁紙刀將圖形裁去,得到一個鏤空的模具。將模具覆蓋在畫面上,用刮刀在模具上塗滿顏料,就會得到想要的圖形了。

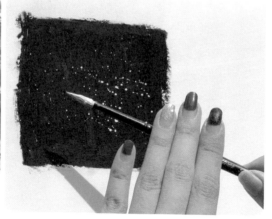

## 敲星點法

此方法需要用到白色顏料和毛筆。白色顏料沒有固定的要求,可以選擇丙烯顏料、水粉顏料、白墨液等等。將白色顏料兌水調和稀釋,右手拿毛筆蘸取少量白色液體,左手敲打筆桿,從而在畫面上形成白色的星點,以增加畫面美輪美奐的視覺效果。

色彩是繪畫中一個非常重要的因素，好的配色可以提高整個畫面的效果，所以我們有必要了解色彩的基礎知識。

## 1. 色相環

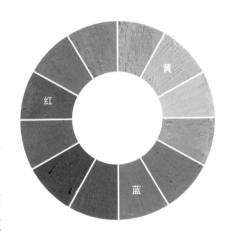

以十二色相環為例：十二色相環是由三原色、二次色和三次色組合而成。

① 三原色指紅色、黃色、藍色，這三種顏色在色相環中形成了一個等邊三角形。三原色也是所有顏色的母色，即不能分解為其他顏色。

② 二次色也叫三間色，指橙色、綠色、紫色。它們是由兩種原色等比例調配而成的顏色，和三原色分別形成對比色（在色相環中180度兩端的顏色）。

③ 三次色是由原色和二次色調配而成的顏色。在色相環中位於原色和二次色之間。

## 2. 色彩的三要素

色彩的三要素指色相、明度、彩度。

**色相** 色彩的相貌。

**明度** 色彩的明暗。

**彩度** 也叫飽和度，指色彩的鮮豔程度。

## 3. 色彩的冷暖

指色彩透過視覺所帶給人心理上的冷暖感覺。現在透過下面兩幅作品講解一下色彩的冷暖。

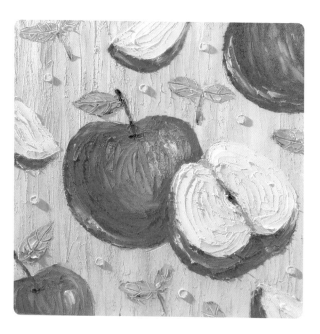

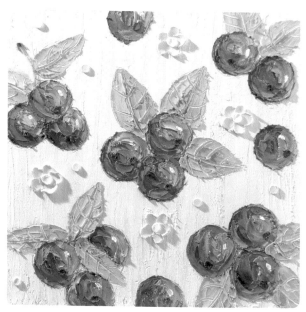

### ① 暖色系蘋果

這幅作品的主體物蘋果和背景分別選擇了紅色和黃色，屬於暖色。暖色通常會給人一種溫暖、熱烈的感覺。畫面給人帶來視覺的前進感。

### ② 冷色系藍莓

這幅作品的主體物藍莓和背景的顏色分別選用了紫色和淡藍色，屬於冷色。冷色通常給人一種清涼、鎮靜的感覺。畫面給人帶來視覺的後退感。

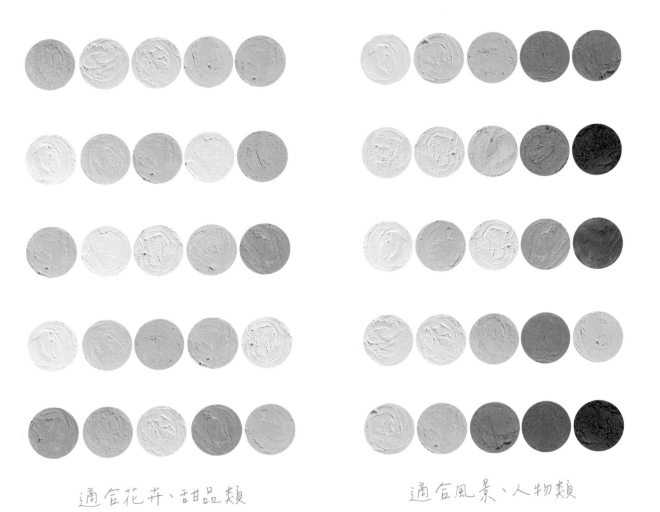

適合花卉、甜品類　　　　　　　　　　適合風景、人物類

## 4. 奶油感配色

　　由於每個人的色感以及繪畫習慣不同，所以呈現在畫面上的配色也各不相同。我個人在配色方面喜歡偏清新奶油的感覺，通常作品的大面積顏色會選擇飽和度較低和對比度不太強烈的色彩；小面積運用一些高飽和度的顏色來平衡畫面。以上是我結合本書案例總結的一套奶油感配色色卡，供大家參考。

# 五、油畫棒作品的拍攝技巧及保存方法

## 1. 拍攝技巧

當我們完成一幅油畫棒作品時，通常會拍照片，來紀念作品完成時的喜悅心情。油畫棒作品的立體質感，如果沒有特定的光線與技巧，往往拍不出預期效果。我們有必要了解一些拍照技巧，來提升照片效果。下面我來分享一些油畫棒作品的拍照經驗。

 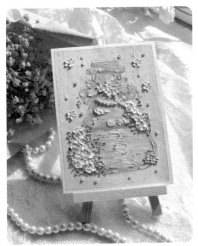

### 第一步

要選擇一個陽光明媚的天氣。如果在室內拍照，我通常選擇能夠明顯看到陽光的窗台，佈置好襯布以及搭配的支架、花卉等背景；然後將作品放置在支架或道具上。大多數情況，我會把作品斜立在道具上，這個斜立的角度通常是45°左右。具體還要根據不同環境的光線去調節角度。

### 第二步

用手機或者相機拍下照片。手機拍照一定要選擇系統自帶的拍照應用來拍，這樣可以保證照片的高解析度畫質。

運用修圖軟體。拍出的原片雖然立體感較佳,但因為光線過強的原因會導致作品陰影處太暗。這個時候我們就要運用修圖軟體進行微調。我調整的主要是亮度以及銳化。至於色溫、飽和度等其他選項,畫友們可以根據自己的喜好進行調整;但切記不要過度依靠後期調色,最重要的還是作品本身。

## 2. 保存方法

　　油畫棒作品的立體肌理,保存不當很容易刮花;因此對於自己重要的作品,要尤為注意保存方法。

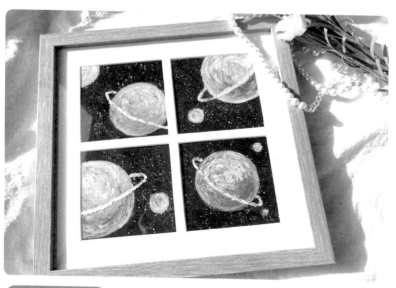

### 木製畫框保存

　　使用木製畫框保存,其成本較高,但保存效果較好。現在市面上的木製畫框種類豐富,除了單一尺寸的畫框外,還有如九宮格、六宮格等畫框。多格畫框可以裝裱多幅作品。

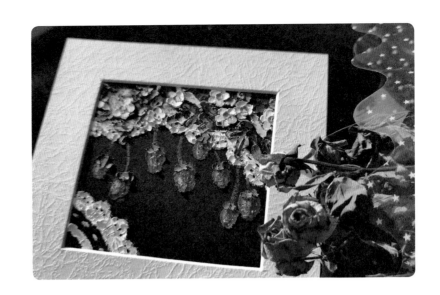

卡紙框對作品的保護程度與木制畫框一樣，但比木製畫框更加節省空間以及成本。

**文件夾保存**

自己日常練習的作品，放在文件夾裡是方便的保存方式，翻看方便，可以節省大量空間。作品上面不要過度按壓，以免作品黏合在一起。

**自封袋保存**

CP值高且方便的保存方式，建議封好後放入收納盒或掛牆保存。作品上面不要過度按壓，以免顏料被黏合、刮花。

# 第二章

## 四季花卉物語

# 夕陽下的奶油小花

## ◆工具準備

油畫棒、9 公分×13.5 公分油畫棒紙、刮刀、美紋膠帶、調色紙、牙籤、墊板。

## ◆繪畫色號

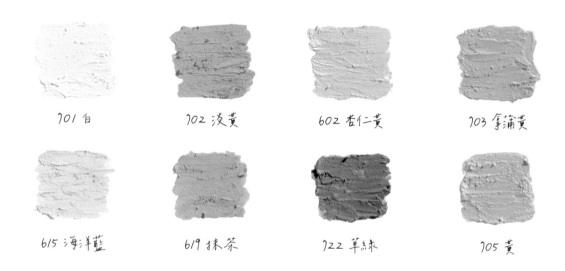

701 白　　702 淺黃　　602 杏仁黃　　703 筆蒲黃

615 海洋藍　　619 抹茶　　722 草綠　　705 黃

◆秘訣

在畫本幅作品的花朵和雲朵時，需要先在調色紙上將油畫棒碾碎混合均勻，用這樣的顏料再去作畫。這樣顏料畫出的畫面奶油感會更明顯。

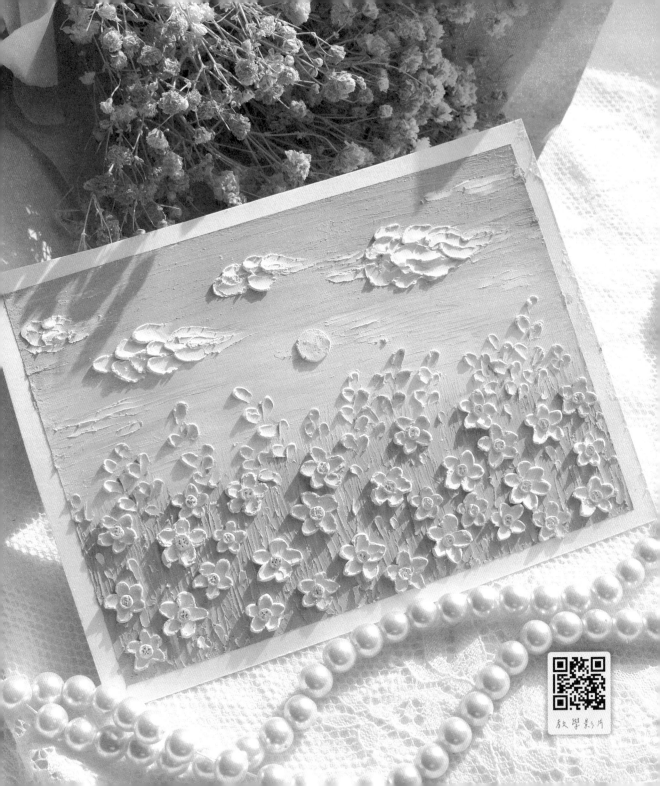

① 橫向塗抹天空和背景：先用淡黃色和杏仁黃色油畫棒依次平塗到畫紙大約五分之三部分，再用杏仁黃色油畫棒在兩塊顏色接合處橫向輕塗，使顏色均勻漸變。

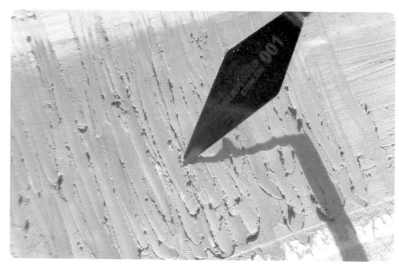

② 先用抹茶色油畫棒平塗餘下的空白部分，再用尖頭刮刀依次刮取抹茶色、杏仁黃色、海洋藍色畫不同的小草；由下往上按小草的生長方向塗抹，畫出草地的肌理感。

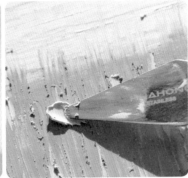
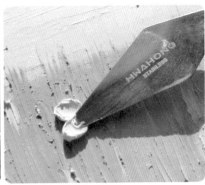

③ 將白色顏料搓成球，
　將色球置於小號圓頭
　刮刀背面的頂端；由
　外向內按壓出花瓣，
　按壓力度由重到輕。

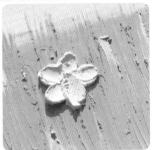

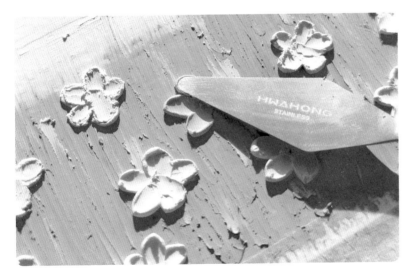

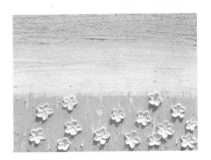

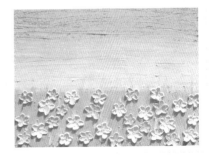

④ 用相同的方法添加拿蒲黃色的花朵。為避免刮碰周圍小花，在繪
　製花瓣時建議適當旋轉墊板或畫紙。

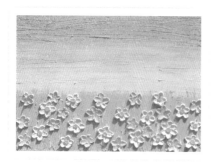

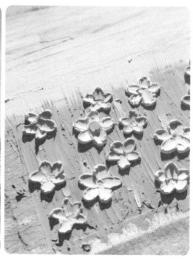

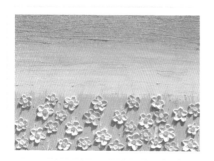

⑤ 用小號圓頭刮刀刮取少量黃色，搓成小球放在刮刀背面的頂端；按壓在花朵中心，得到圓滾滾的花蕊。用白色按壓出拿蒲黃色小花的花蕊。

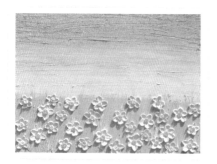

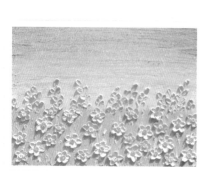

⑥ 用牙籤輕輕點扎花蕊。

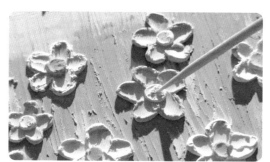

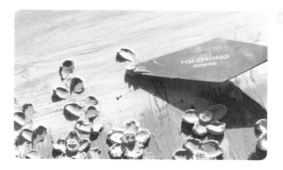

⑦ 用草綠色油畫棒的稜角向上畫出枝條；再用小號圓頭刮刀依次刮取白色和拿蒲黃色，按照花瓣畫法由外向內按壓顏料，畫出花骨朵。

⑧ 用小號圓頭刮刀將搓好的白色色球從左向右堆積顏料塗抹出雲朵。這裡要注意堆出層次感，每一筆顏料都要壓住前一筆顏料的尾巴。

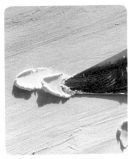 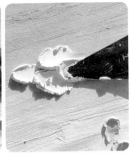 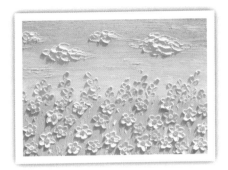

⑨ 將杏仁黃色顏料用手搓成餅狀，放在大號圓頭刮刀頂部，按壓在天空中間。一幅「夕陽下的奶油小花」就完成啦。

⑩ 別忘了把你畫的小花迎著夕陽拍下美美的照片哦。

完成！

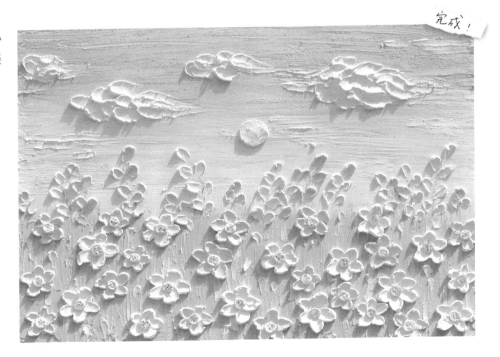

# 粉色薔薇

◆ 工具準備

油畫棒、10 公分×10 公分油畫棒紙、調色紙、刮刀、美紋膠帶、墊板、閃粉、黑色眼線液筆。

◆ 繪畫色號

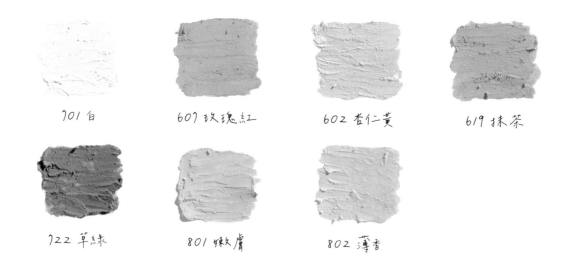

701 白　　　607 玫瑰紅　　　602 杏仁黃　　　619 抹茶

722 草綠　　　801 嫩膚　　　802 薄香

◆ 祕訣

本幅作品中的薔薇花要有主次之分，主體的薔薇花畫得大些，周圍的花畫得小些。

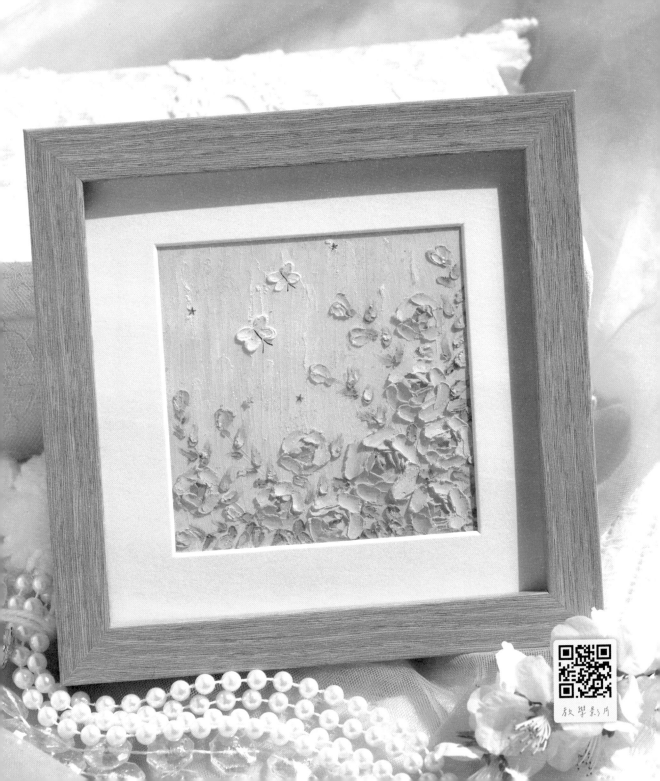

① 用白色油畫棒在畫紙上面平塗背景，再在上面覆蓋一層薄香色；豎向運筆，畫出油畫棒的肌理感。

② 在右下角塗一層玫瑰紅色，而後擴大區域疊塗白色，讓顏色自然過渡。

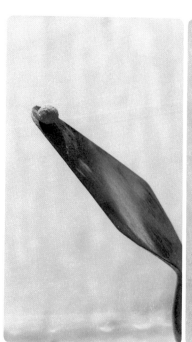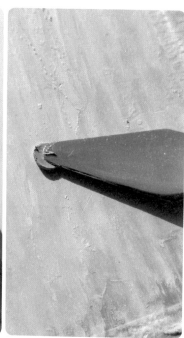

③ 刮取玫瑰紅色搓成小球放置於大號圓頭刮刀背面的頂部，刮刀與畫紙呈45°夾角，用按壓滑動的手法塗抹出三角形花蕊。

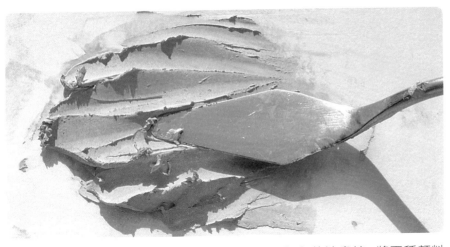

④ 用刮刀以1：1比例，切出玫瑰紅色和白色兩種顏色的油畫棒。將兩種顏料在調色紙上碾碎混合均勻。用手將調好的顏料搓成小球，輕按於大號圓頭刮刀頂部。刮刀順時針或逆時針由每層花瓣的頂端向外疊加。在畫最外層時，可以在調好的顏色中混入白色，畫出花朵顏色由深到淺的變化。

⑤ 按照第一朵薔薇的畫法塗抹出周圍的小薔薇。畫的時候需要注意薔薇的大小要有區分。我們畫小薔薇時，可以用小號圓頭刮刀繪製。

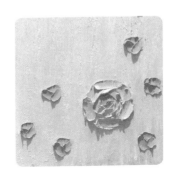

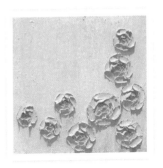

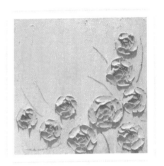

⑥ 用草綠色油畫棒的稜角畫出高低錯落的枝條。

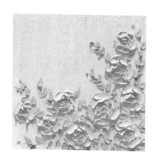 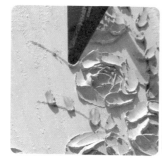 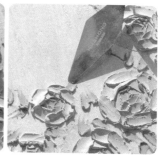

⑦ 用小號圓頭刮刀刮取抹茶色,從葉子根部向葉頭方向塗抹出葉子。

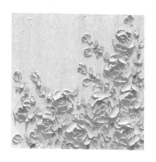 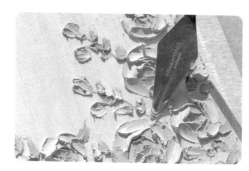

⑧ 用尖頭刮刀刮取少量杏仁黃色油畫棒,塗抹於葉子的右上方,表現出光影的變化。用小號圓頭刮刀刮取玫瑰紅色在枝條頂端塗抹出橢圓形花骨朵,再用尖頭刮刀刮取少量白色塗抹在花骨朵上,表現出高光部分。

 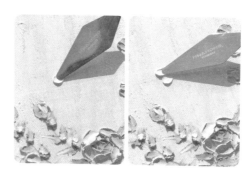

⑨ 用小號圓頭刮刀刮取白色由外向內畫蝴蝶翅膀。注意翅膀需要畫得左右對稱。

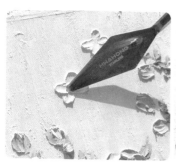 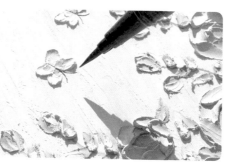

⑩ 用小號圓頭刮刀刮取少量嫩膚色平塗於蝴蝶中心,和周圍白色融合;再用黑色眼線液筆畫出蝴蝶觸角。

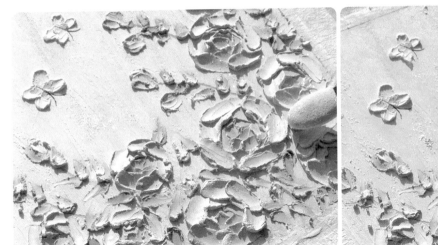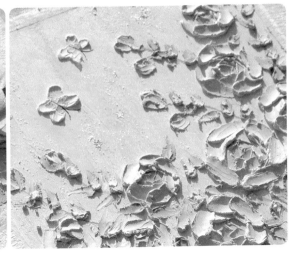

⑪ 在畫面上塗抹少量眼影閃粉。一幅夢幻的「粉色薔薇」就畫好啦！

完成！

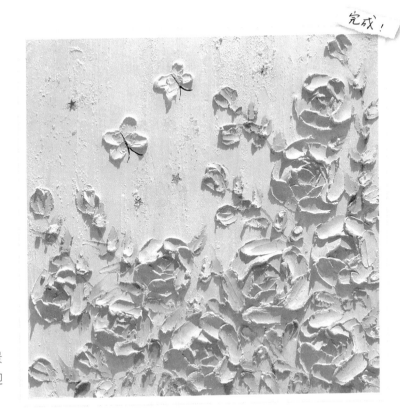

⑫ 最後，可以按照自己的喜好在背景
圖上加上小亮片。別忘了把作品迎
著陽光拍下美美的照片哦。

# 向日葵花環

◆ 工具準備

　　油畫棒、10 公分 ×10 公分透明 PVC 板、調色紙、刮刀、美紋膠帶、墊板、0.3 公分和 0.5 公分珍珠貼、牙籤、馬克筆。

◆ 繪畫色號

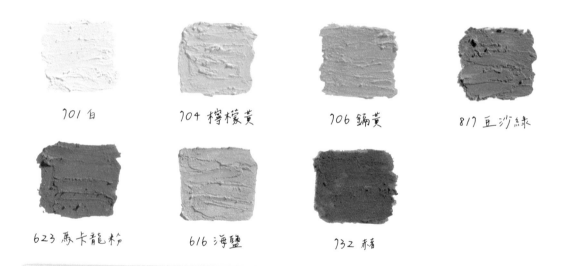

701 白　　　　704 檸檬黃　　　　706 鎘黃　　　　817 豆沙綠

623 馬卡龍粉　　　　616 海鹽　　　　732 赤香

◆ 小訣

1. 本幅立體油畫棒作品全部用刮刀完成。因為PVC板比普通油畫棒紙更難上色，所以油畫棒需要揉軟並搓成球使用，太硬的顏料塗抹上去容易碎裂。

2. 透明畫板要保持清潔，如果不小心碰髒，可以用乾紙巾擦乾淨。

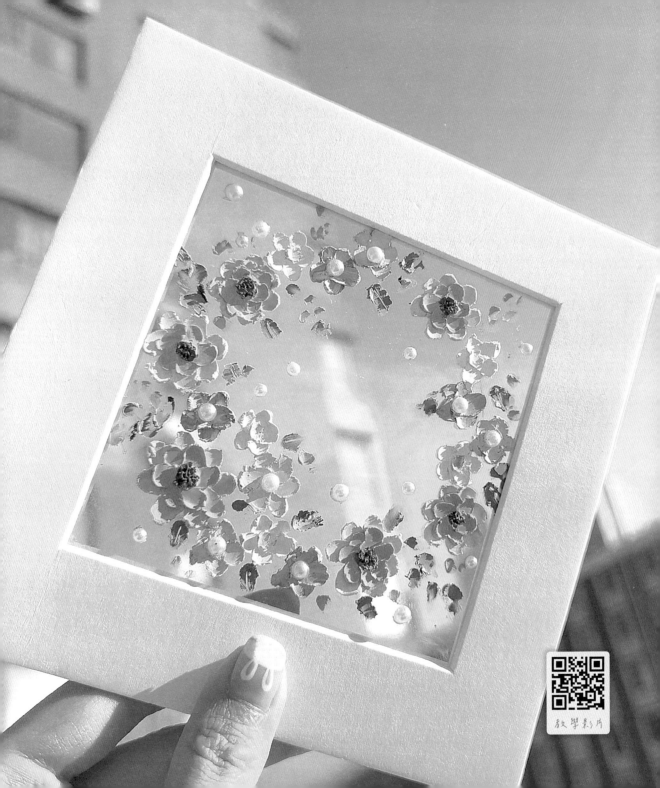

① 由於PVC板是透明的,所以需用紙膠帶把板固定在墊板上,方便後續作畫時旋轉角度。

② 將紙膠帶放在PVC板的正中間。用馬克筆沿內側畫出花環的圓形形狀。

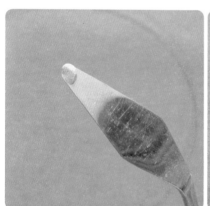
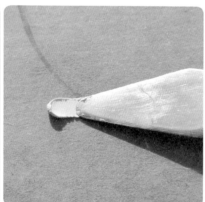
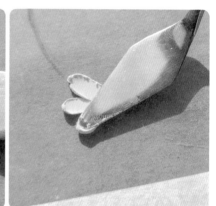

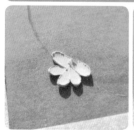
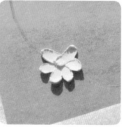
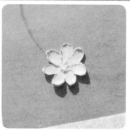

③ 用大號圓頭刮刀挖取少量檸檬黃色,將其揉軟後搓成球,將色球置於刮刀背面的頂端,由外向內均勻按壓出花瓣。注意用力要由重到輕,花瓣的大小盡量保持一致。一朵花畫7片花瓣為最佳。

④用相同方法畫出其他花朵，注意花朵之間要有疏有密。

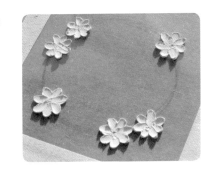
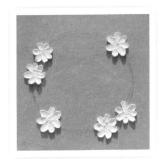

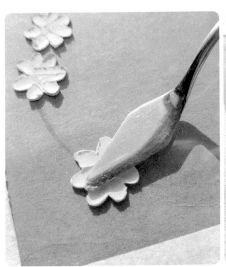
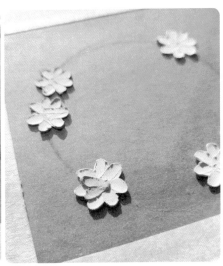
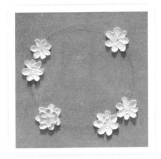

⑤用大號圓頭刮刀取少量鎘黃色塗抹第二層花瓣。第二層花瓣數量以6片為最佳。

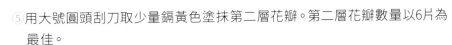
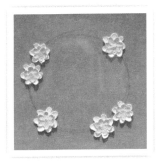

⑥稍小的花朵分別使用白色、海鹽色、馬卡龍粉色三種顏色繪製。稍小的花朵推薦畫5片花瓣。繪畫過程中要注意保持花環整體形狀。

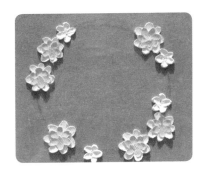

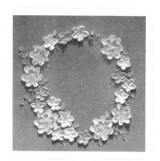

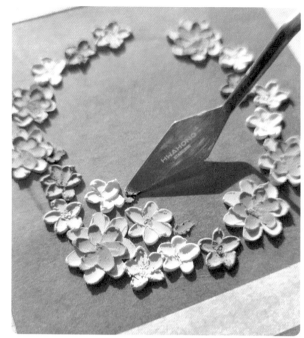

⑦ 用小號圓頭刮刀刮取少量豆沙綠色，塗抹出葉子。挖取少量鎘黃色，點綴在花朵四周。

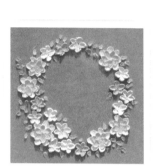

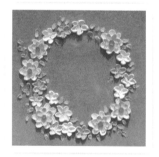

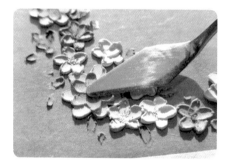

⑧ 取赭色搓成色球，按壓於雙層花朵中心；畫出向日葵花盤。

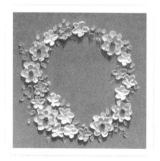

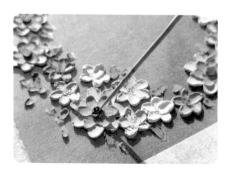

⑨ 我們用牙籤將花盤隨機戳出孔洞，戳的時候不要太過用力，以免顏料脫落。

⑩ 用小號圓頭刮刀刮取鎘黃色，按壓出白色小花的花蕊。先在其他顏色小花的花蕊處貼上0.3公分的珍珠貼，然後在小花周圍貼上0.5公分珍珠貼。

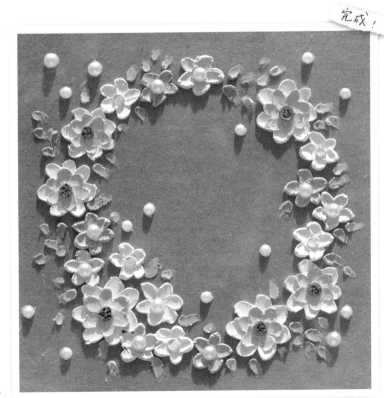

完成！

⑪ 一幅美麗的「向日葵花環」就畫好了。

# 鬱金香

◆工具準備

油畫棒、9 公分×13.5 公分油畫棒紙、刮刀、美紋膠帶、調色紙、墊板。

◆繪畫色號

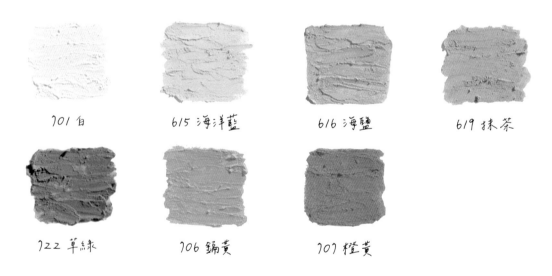

701 白　　　615 海洋藍　　　616 海鹽　　　619 抹茶

722 草綠　　　706 鎘黃　　　707 橙黃

◆秘訣

本幅作品是先畫背景，再畫主體物鬱金香。大家在用刮刀繪製鬱金香時用力要適中，避免鬱金香的顏色與背景顏色混合。

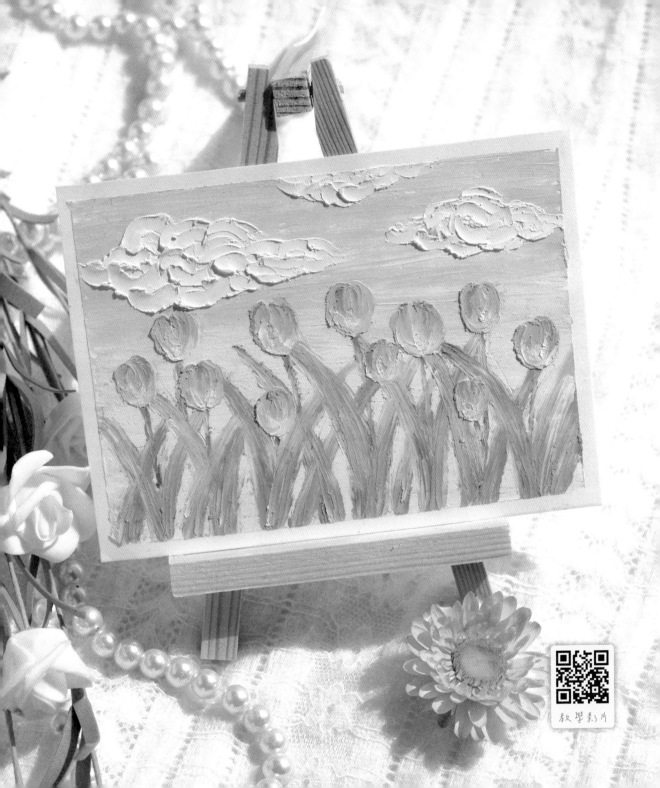

①用海洋藍色橫向平塗畫紙的上半部分，下半部分用海鹽色平塗，在兩個色塊銜接處用白色均勻塗抹過渡。

 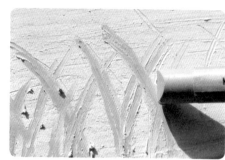 

  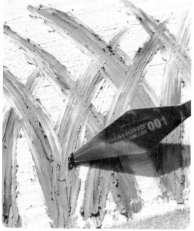

②用抹茶色油畫棒畫出葉子的大概位置。用尖頭刮刀分別刮取抹茶色和草綠色，從根部向頂端塗抹葉子。葉子間需要互相遮擋，以體現鬱金香花叢的空間關係。

③ 用尖頭刮刀刮取鎘黃色畫
出葉子的亮部。用草綠色畫
出葉子的暗部以及花莖。最
後，取少許海洋藍色畫出葉
子的反光。

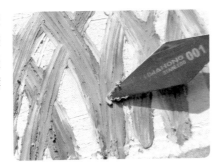 

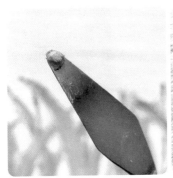  

④ 單朵鬱金香繪畫步驟：
先用大號圓頭刮刀刮取
鎘黃色，橫握刮刀縱向
走筆，左右兩筆塗抹出
鬱金香花瓣。用少許白
色提亮鬱金香底部。最
後，用尖頭刮刀刮取橙
黃色塗抹出一條弧線，
表現出鬱金香花瓣重疊
處的暗部。

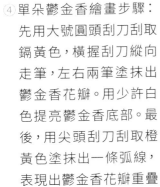 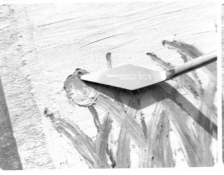 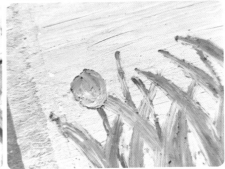

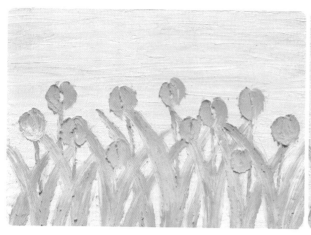
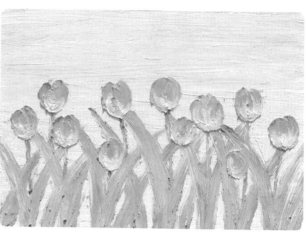

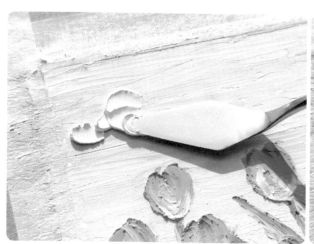

⑤用同樣的方法塗抹出其他的鬱金香。花朵不要處於同一高度,位置分佈要高低錯落。

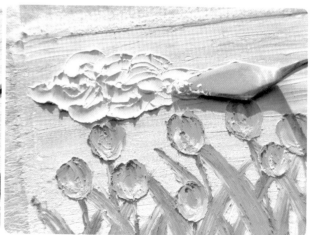

⑥用大號圓頭刮刀刮取白色,從左到右堆疊顏料塗抹出雲朵。

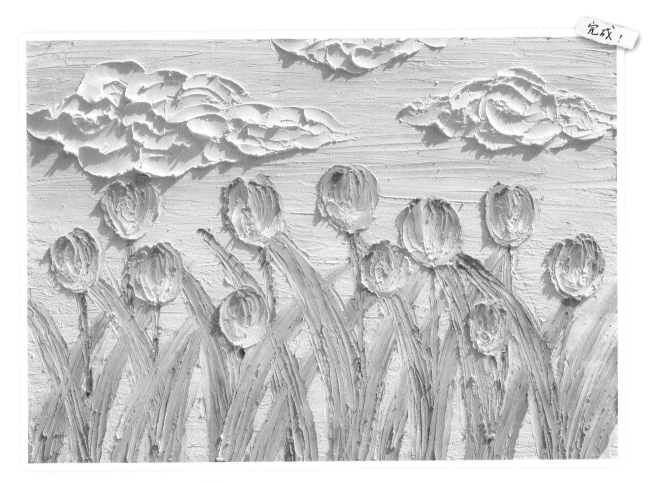

⑦一幅優雅清新的「鬱金香」就完成了。

# 繡球花

◆工具準備

　　油畫棒、10 公分×10 公分油畫棒紙、調色紙、刮刀、美紋膠帶、墊板、牙籤、0.3 公分珍珠貼。

◆繪畫色號

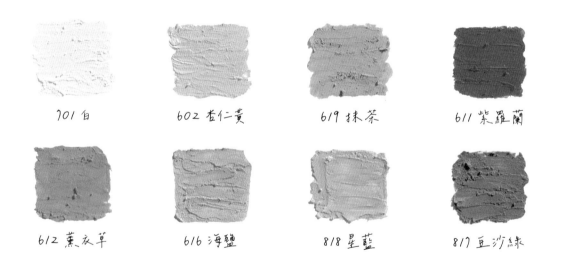

701 白　　602 杏仁黃　　619 抹茶　　611 紫羅蘭

612 薰衣草　　616 海鹽　　818 星藍　　817 豆沙綠

◆秘訣
在刻畫繡球花花朵時，對於存在遮擋關係的花朵用刮刀塗抹時要避免刮壞下層花朵。

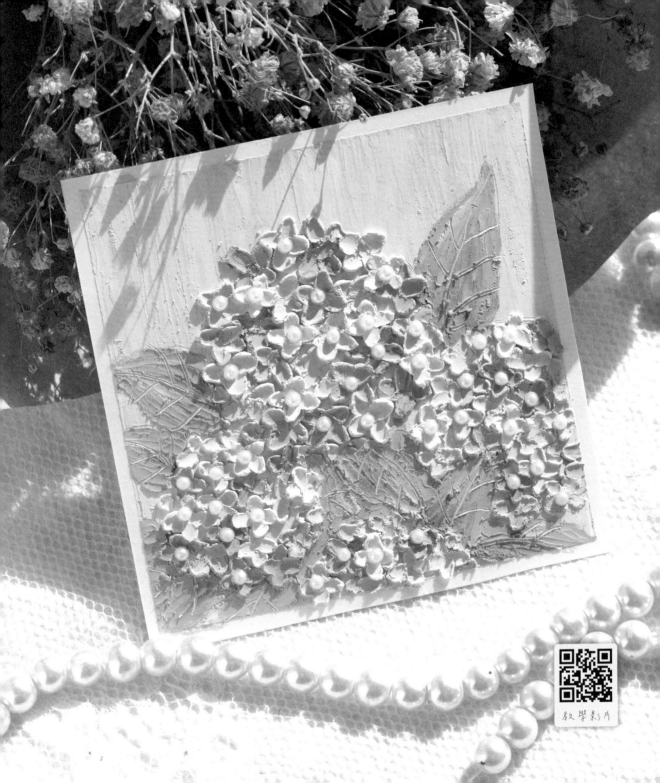

① 先用海鹽色油畫棒豎向平塗背景，再在上面疊塗一層白色直至混色均勻。

 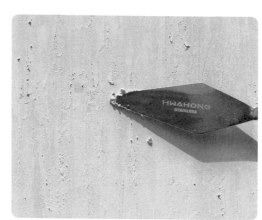

② 用尖頭刮刀刮取少量杏仁黃色，豎向塗抹在背景上。

 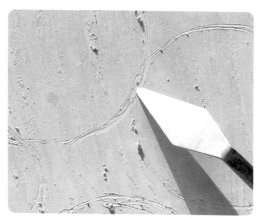

③ 將繡球花看作一個圓形，用尖頭刮刀劃出繡球花的位置。

④ 繡球花的花朵一共用到四種顏色（如圖）。前兩種顏色需
要調色：用刮刀切取紫羅蘭和白色以1：3的比例混合均勻
調出第一種顏色。用刮刀切取薰衣草色和白色以1：2的比
例混合均勻調出第二種顏色。

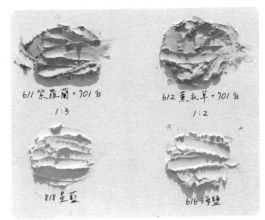

611 紫羅蘭 + 701白
1：3

612 薰衣草 + 701白
1：2

818 星藍

616 海鹽

⑤ 用小號圓頭刮刀
刮取調好的顏
色，由外向內塗
抹出花瓣。花瓣
上下對稱。

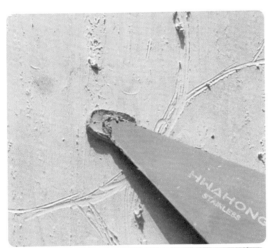

 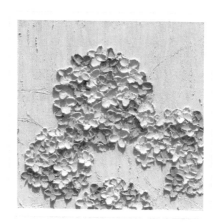

⑥ 按照同樣的方法,用刮刀塗抹出其他顏色的花朵。塗抹時要注意把相同顏色的花朵分散開。四種顏色的花朵都畫好後,再疊塗幾朵白色的花朵以增強繡球花的立體感。用上述同樣的方法繪製其他的花球。

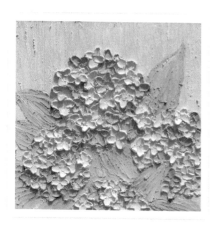 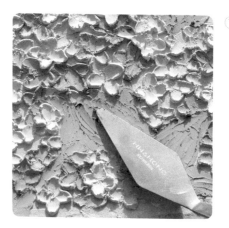

⑦ 葉子的繪畫:用小號圓頭刮刀刮取抹茶色塗抹出葉子。塗抹時要注意變換刮刀位置,避免碰到花朵。刮取豆沙綠色塗抹葉子根部,作為葉子的暗部。用小號圓頭刮刀分別刮取少量杏仁黃色和星藍色疊塗在葉子上,以增強葉子的立體感。

⑧用牙籤或者尖頭刮刀刀尖
劃出葉脈。畫出的線條應
呈弧形，以便使葉子更加
生動。

 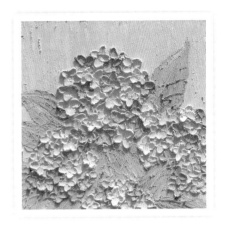

完成！

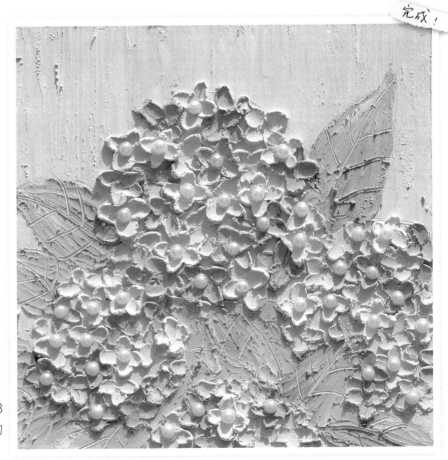

⑨最後，在花蕊處黏貼上0.3
公分珍珠貼。一幅美麗的
「繡球花」就畫好了。

# 第 三 章

## 天空海星河

# 愛心雲朵

◆ 工具準備

油畫棒、10 公分 ×10 公分油畫棒紙、調色紙、刮刀、美紋膠帶、墊板、閃粉。

◆ 繪畫色號

701 白　　　802 薄香　　　607 玫瑰紅　　　804 海棠紅

◆ 秘訣

我們將在本幅作品中學習雲朵的堆疊技法，在繪畫每一層雲的時候，要保持畫面中間呈現愛心形狀。

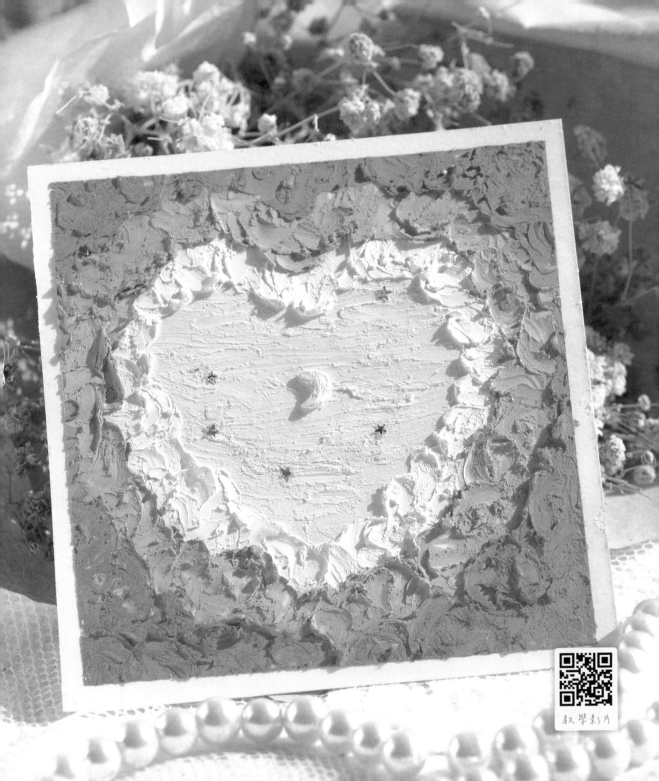

① 在墊板上裱好畫紙，並在紙的正中間用彩鉛畫一個愛心形狀。用薄香色油畫棒在愛心內部橫向平塗，覆蓋住所有鉛筆線。此時不必在意邊緣的整齊，塗出肌理感即可。

 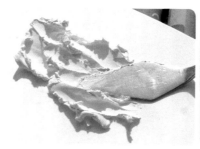 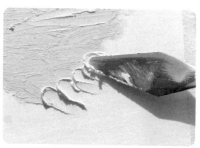

② 先切取1公分白色油畫棒，在調色紙上壓成泥狀；再沿愛心邊緣用大號圓頭刮刀取大量調好的白色顏料，從前到後塗抹。

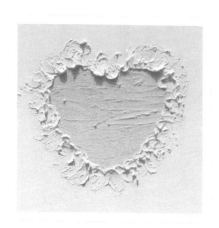 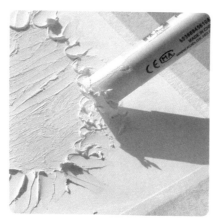

③ 手握白色油畫棒，沿白色雲層外部用力打圈，透過顏料堆積畫出雲朵的肌理感。畫的時候要注意保持雲朵圍成愛心形狀。

④ 切取玫瑰紅色油畫棒,在
調色紙上壓成泥狀。以同
樣的方法塗抹出第二層雲
層。玫瑰紅色雲層與白色
雲層銜接處需要覆蓋白色
雲層的尾端。

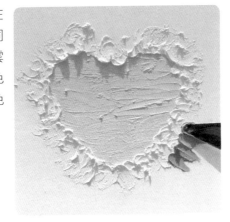
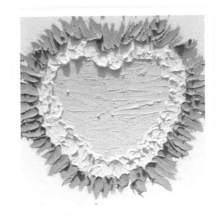

⑤ 繼續用玫瑰紅色油畫棒沿
邊緣用力打圈,畫出雲朵
的鬆軟感。

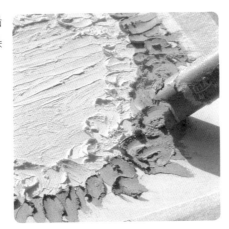
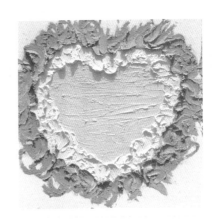

⑥ 用刮刀塗抹出第三層海棠
紅色雲層。

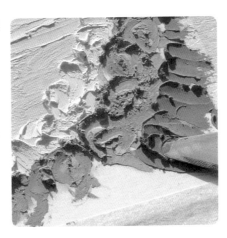
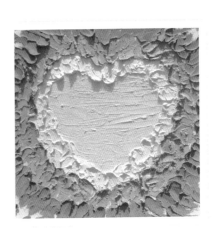

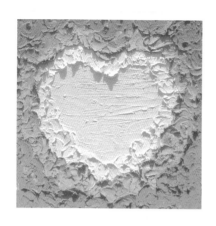

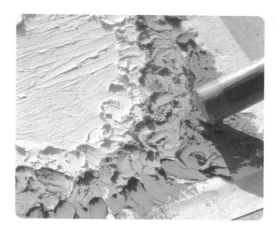

⑦ 手握海棠紅色油畫棒以打圈手法畫出雲朵肌理，直至填滿畫面。

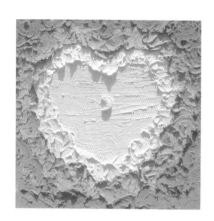

⑧ 將白色油畫棒用手捏出月牙形狀。用小號圓頭刮刀輕輕將其按壓在畫面正中間。

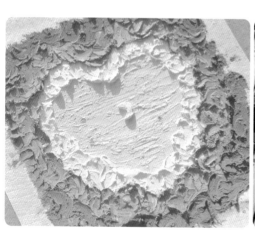

⑨ 在愛心形狀中塗抹一些閃粉，再點綴一些星星亮片。

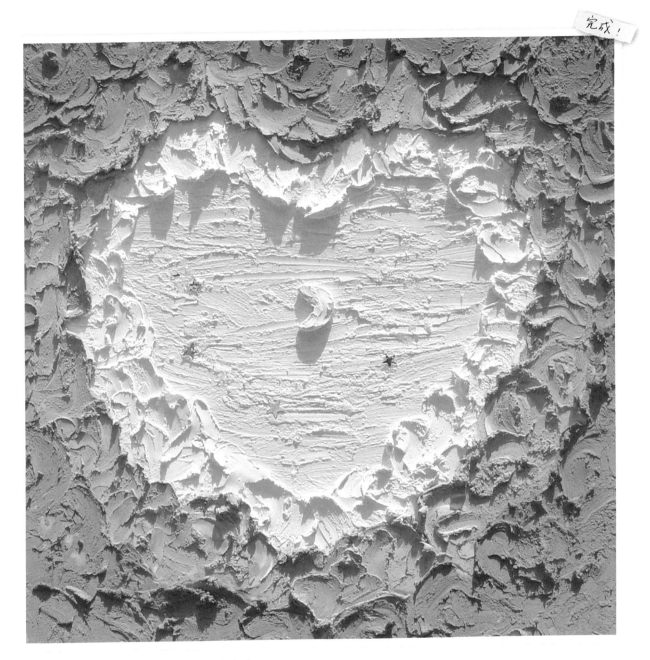

⑩ 一幅奶油感滿滿的「愛心雲朵」就完成了！

夕陽

◆工具準備

油畫棒、10 公分×10 公分油畫棒紙、調色紙、刮刀、美紋膠帶、墊板、白色丙烯顏料、裁紙刀。

◆繪畫色號

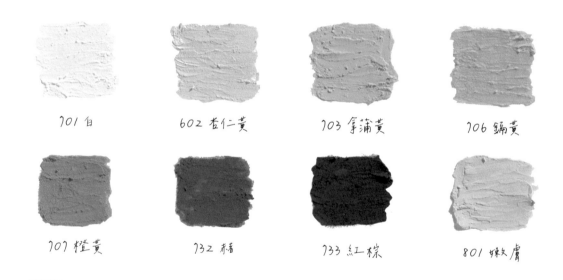

701 白　　602 杏仁黃　　703 菖蒲黃　　706 鎘黃

707 橙黃　　732 稿　　733 紅棕　　801 嫩膚

◆祕訣

在繪畫太陽時既可以把油畫棒搓捏成餅狀按壓出圓形，也可以運用油畫棒的鏤空技法，用刮刀塗抹出太陽。本篇呈現的是第二種方法。

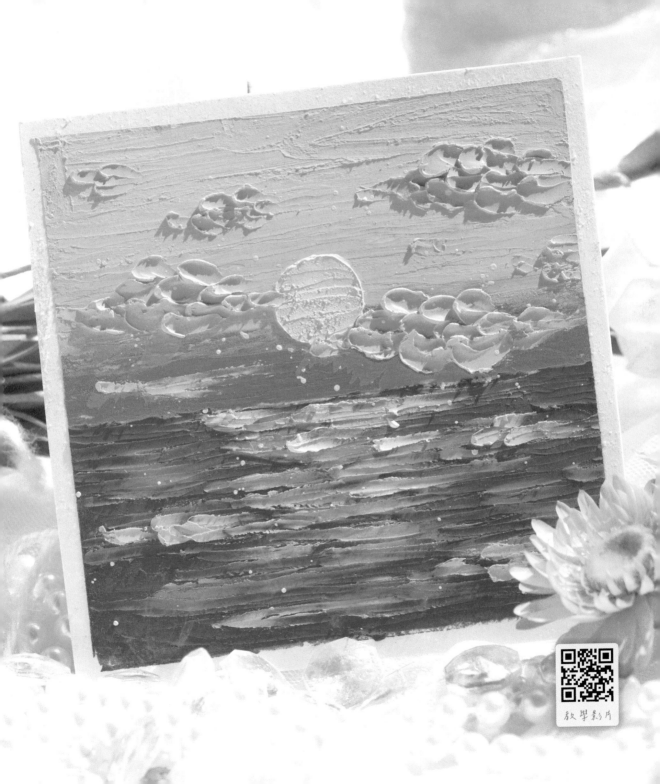

① 先用美紋膠帶裱紙，再在中間偏下的位置橫向黏一條膠帶，劃分出天空和大海區域。依次用拿蒲黃色、鎘黃色、橙黃色油畫棒橫向平塗上方的天空區域。每一種顏色佔三分之一面積。底色鋪好後再用相鄰顏色的油畫棒橫向塗抹，讓這三種顏色自然融合。

 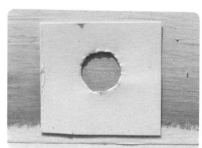 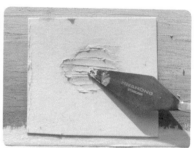

② 取一張紙片，用裁紙刀裁出一個圓形，得到一個鏤空的模具。將模具按在天空中間偏下的位置。用小號圓頭刮刀刮取杏仁黃色橫向塗抹，畫出圓形的太陽。

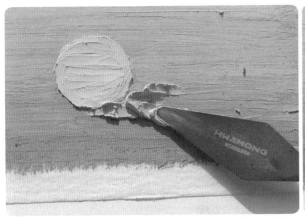
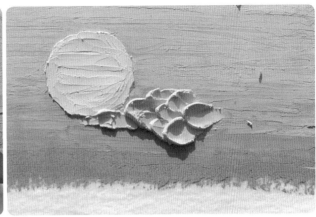

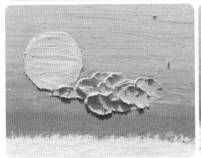
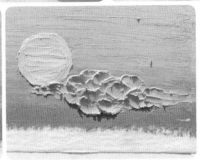
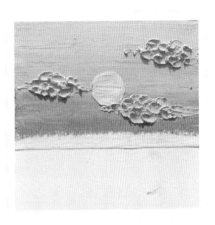

③用小號圓頭刮刀刮取嫩膚色從左向右塗抹出雲朵,每一筆都要
　壓住前一筆的尾巴。運用相同的方法畫出另外兩片雲朵。

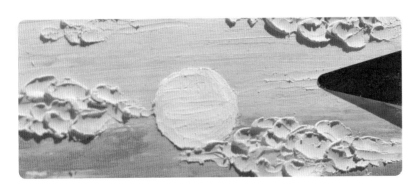
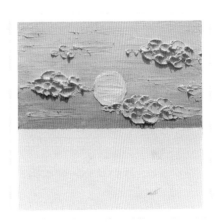

④用嫩膚色塗抹幾片遠處的雲朵。遠處的雲朵畫得小些,塗抹虛
　化一些即可。畫好後,撕下中間的膠帶。

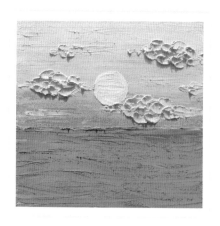

⑤ 用赭色油畫棒橫向平塗下方的大海區域，再在上面疊塗一層紅棕色，疊塗均勻後得到如圖顏色。

⑥ 用小號圓頭刮刀分別刮取拿蒲黃色、橙黃色、鎘黃色油畫棒，橫向塗抹大海。拿蒲黃色是畫夕陽的倒影，主要集中在大海中間的上方。橙黃色主要塗抹在大海的兩側。鎘黃色主要集中在大海的中間下方。

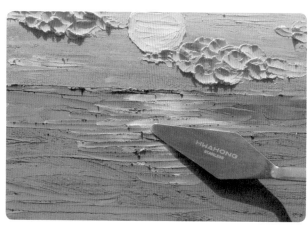

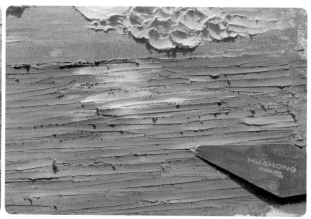

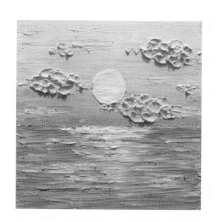

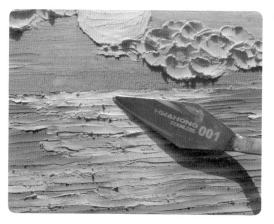

⑦ 用尖頭刮刀刮取白色油畫棒橫向塗抹夕陽下方的海平線。

⑧ 將白色丙烯顏料與水調和，用毛筆蘸取，在畫面敲出星點。

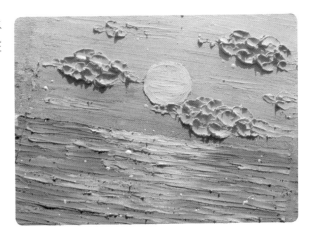

完成！

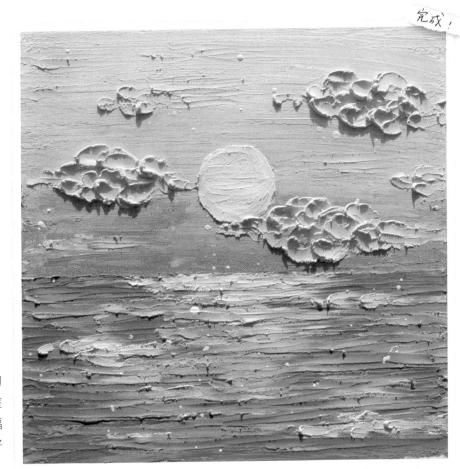

⑨ 最後，用小號圓頭刮刀刮取嫩膚色在大海上塗抹出雲朵的倒影。一幅溫暖的「夕陽」就畫好了！

## 夢幻海浪雲朵

◆工具準備

油畫棒、13 公分×15 公分油畫棒紙、調色紙、刮刀、美紋膠帶、墊板、白色丙烯顏料、紙擦筆。

◆繪畫色號

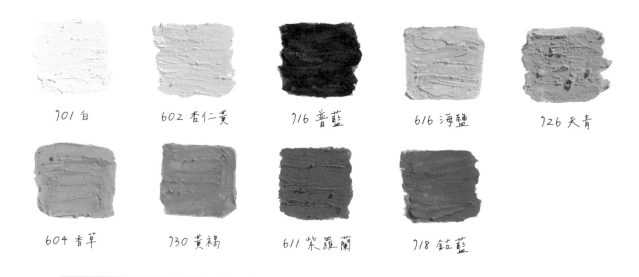

701 白　　602 杏仁黃　　716 普藍　　616 海鹽　　726 天青

604 香草　　730 黃褐　　611 紫羅蘭　　718 鈷藍

◆秘訣

雲朵是這幅畫的難點，需要多用紙擦筆讓顏色過渡均勻。

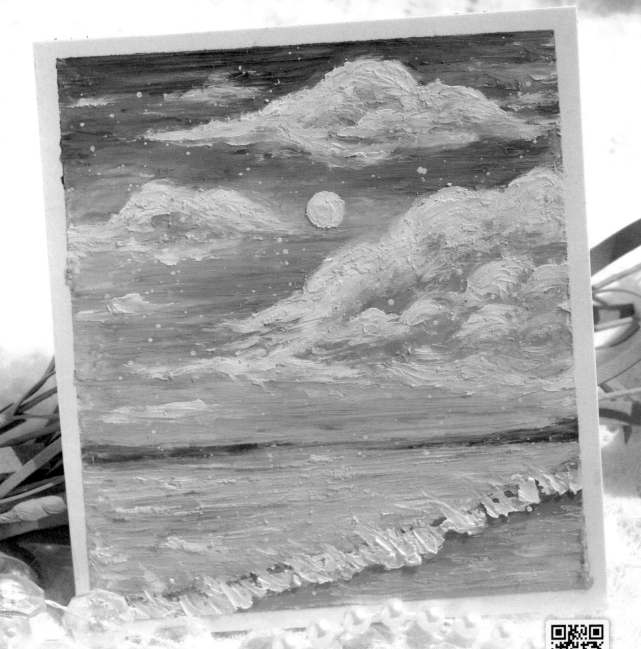

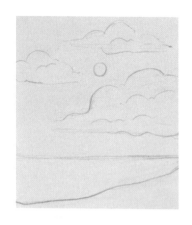

① 彩鉛起稿，畫出雲朵、海浪的大概位置。

② 用普藍色油畫棒橫向平塗天空的上半部分，再疊塗一層海鹽色，讓兩種顏色融合，但無須均勻。

③ 在上一步疊塗時，部分的普藍色會黏到海鹽色油畫棒上，我們不必清理，直接用此海鹽色油畫棒將天空的下半部分塗滿。這樣的普藍色會自動形成顏色過渡的效果。塗滿天空後，用紙擦筆輕塗，將顏色過渡均勻；再在上面疊塗少量的紫羅蘭色，增強天空顏色的變化。

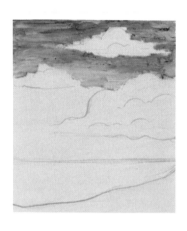
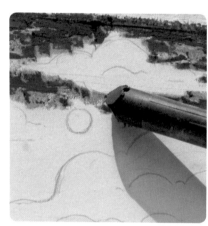
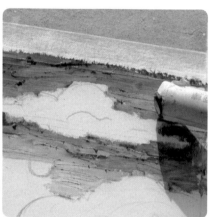

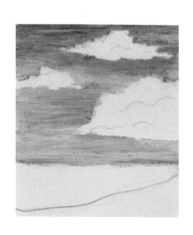

④ 用天青色油畫棒橫向平塗大海。用香草色油畫棒橫向平塗沙灘。

⑤ 大海的刻畫：先用白色油畫棒橫向疊塗，再用鈷藍色油畫棒橫向
　　疊塗。

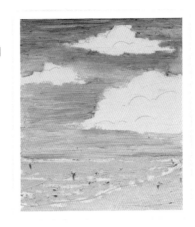

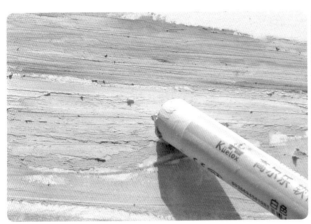

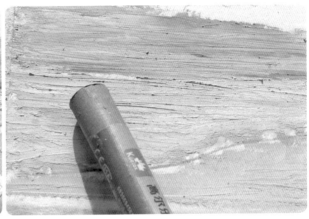

⑥ 用黃褐色油畫棒疊
　　塗在大海與沙灘的
　　交界處，畫出沙灘
　　的陰影。

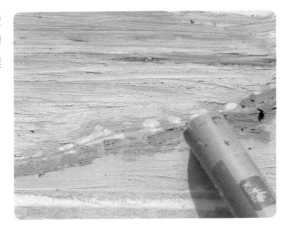

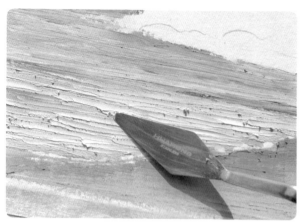

⑦用小號圓頭刮刀分別刮取少量的杏仁黃色和白色，在大海上橫向隨意塗抹幾筆，畫出海浪流動的感覺。

⑧用小號圓頭刮刀刮取白色油畫棒，沿海岸線邊緣塗抹。塗抹的位置不要緊貼海岸線，要留出一部分沙灘的顏色。

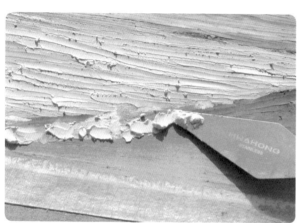

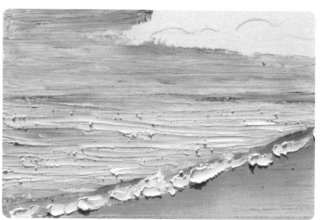

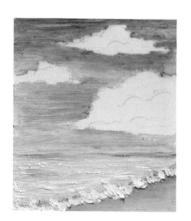

⑨用小號圓頭刮刀沿著剛剛塗抹好的白顏色向左上方塗抹，塑造出海浪的質感。

⑩用尖頭刮刀刮取少量普藍色，塗抹在海平線上，讓大海和天空形成明顯的區分。

⑪用紫羅蘭色油畫棒畫出雲朵的暗部位置，再用海鹽色油畫棒打圈兒疊塗，讓顏色混合均勻。雲朵上疊塗少量普藍色，最後用紙擦筆塗抹將顏色過渡均勻。

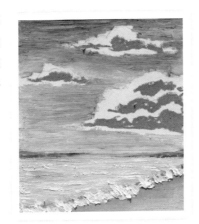
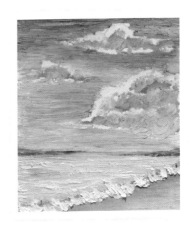

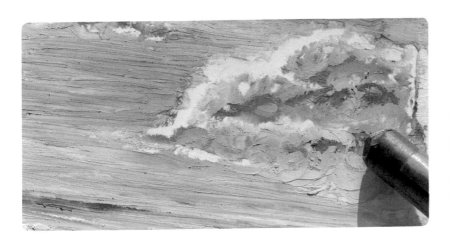
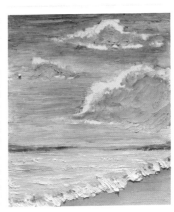

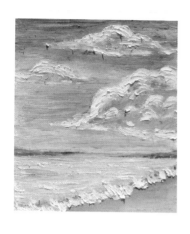

⑫用小號圓頭刮刀刮取白色油畫棒塗抹出雲朵亮部。

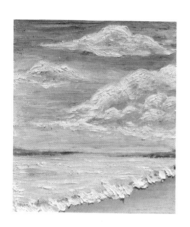

⑬用紙擦筆沿著雲朵結構,將顏色相互融合。

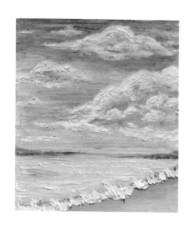
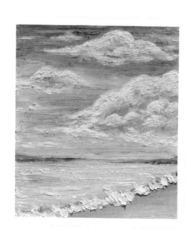

⑭在天空的背景上塗抹一些白色,作為遠處的雲朵。近處幾個雲朵的亮部塗抹一些杏仁黃色,以豐富雲朵的顏色。

⑮ 用刮刀刮取少量杏
仁黃色，用手揉捏
成餅狀，按壓在天
空中心，作為月亮。
用尖頭刮刀刮取少
量杏仁黃色橫向塗
抹在大海上，畫出
月亮映在海面上的
倒影。

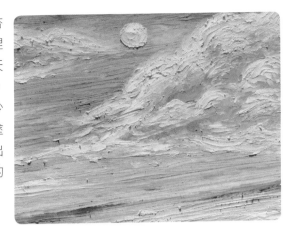
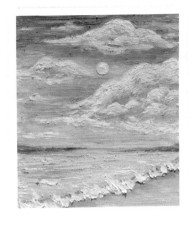

完成！

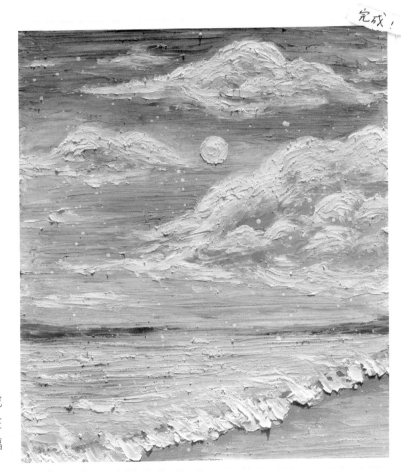

⑯ 最後，用白色丙烯顏料兌水調成
混合液。毛筆蘸少許混合液，在
畫面上隨意敲出少量星點。一幅
「夢幻海浪雲朵」就完成啦！

## 許願瓶裡的世界

◆工具準備

油畫棒、9 公分 ×13.5 公分油畫棒紙、調色紙、刮刀、美紋膠帶、墊板、黑色眼線液筆。

◆繪畫色號

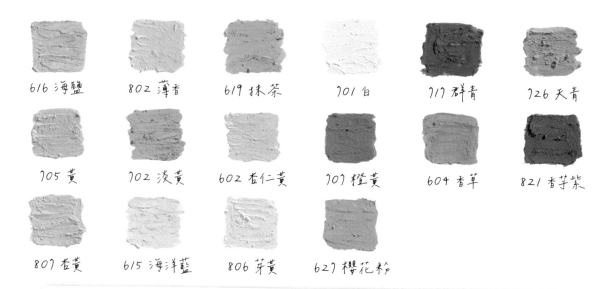

616 海鹽　　802 薄香　　619 抹茶　　701 白　　717 群青　　726 天青

705 黃　　702 淡黃　　602 杏仁黃　　707 橙黃　　604 香草　　821 香芋紫

807 杏黃　　615 海洋藍　　806 芽黃　　627 櫻花粉

◆秘訣

在刻畫物品邊緣時，借助尖頭刮刀進行修整會使畫面更加乾淨、立體。

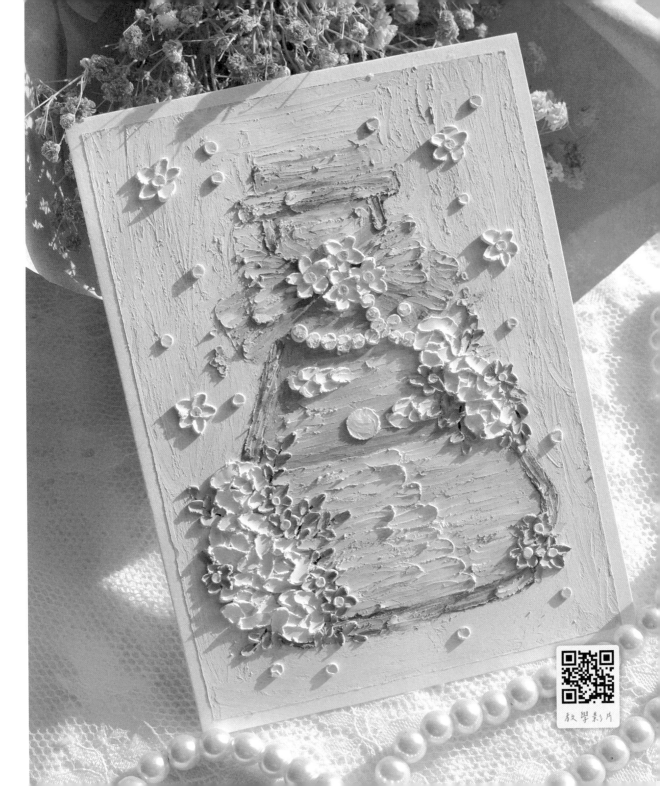

① 用鉛筆起稿，畫出許願瓶的外形；再用海鹽色油畫棒平塗背景底色；之後再用白色油畫棒疊塗一層，兩種顏色需混合均勻。

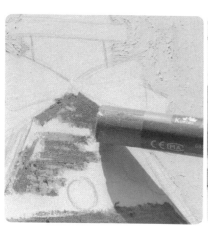 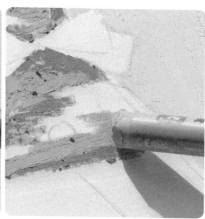 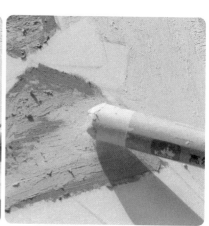

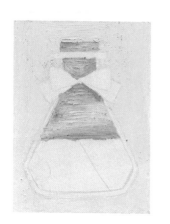 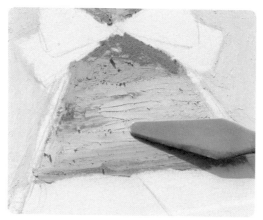

② 刻畫瓶中的天空部分：用橙黃色、淡黃色、杏仁黃色油畫棒橫向平塗天空，每種顏色對應如圖位置；塗好天空底色後，再用刮刀輕輕橫向塗抹，將顏料抹平。

③ 左半部分的
大海用天青
色油畫棒橫
向平塗，再
疊塗一層海
洋藍色，畫
出深淺變化
的效果。右
半部的沙灘
用香草色油
畫棒平塗。

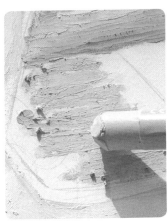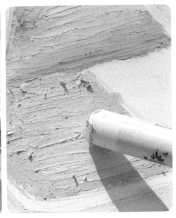

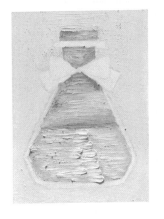

④ 用小號圓頭刮刀刮取少量白色橫向塗抹沙灘，畫出沙灘深淺變化的效
果。刮取大量白色沿海岸線向大海方向塗抹，畫出海浪的立體質感。畫
第二層海浪時，顏料要壓住第一層海浪的尾巴。海浪刻畫完畢後，用小號
圓頭刮刀刮取少量芽黃色，隨機塗抹大海提亮畫面。

 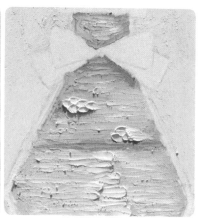

⑤用小號圓頭刮刀刮取白色油畫棒畫出天空上的雲朵。

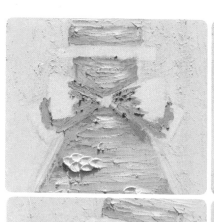 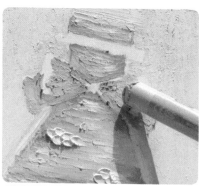 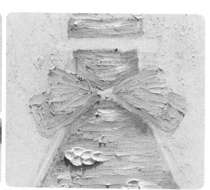

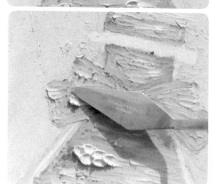 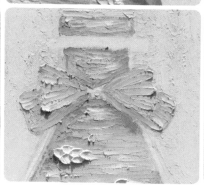 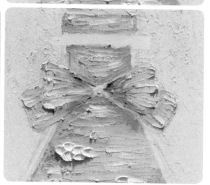

⑥刻畫蝴蝶結部分：分別用天青色、海洋藍色、芽黃色油畫棒平塗蝴蝶結的暗部、灰部、亮部；然後再用小號圓頭刮刀刮取少量芽黃色沿蝴蝶結邊緣向中心塗抹，以增加畫面亮度和肌理感；最後用群青色油畫棒塗抹蝴蝶結中心部分以及下層陰影部分。

⑦ 用大號圓頭刮刀切取少量香芋紫色與白色以1：1比例調出新的顏色，再用尖頭刮刀刮取調好的顏色塗抹出瓶子邊緣。

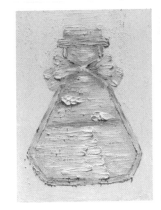

⑧ 用小號圓頭刮刀分別刮取海洋藍色、芽黃色隨機塗抹瓶子邊緣，畫出瓶子的反光。

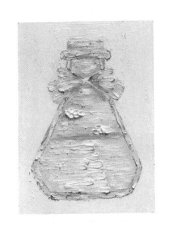

⑨ 瓶子周圍的薔薇：用小號圓頭刮刀刮取薄香色畫出薔薇的花蕊，再用白色畫出花瓣。蝴蝶結上的花：用小號圓頭刮刀刮取少量白色由外向內畫出花瓣，再用黃色點上花蕊。

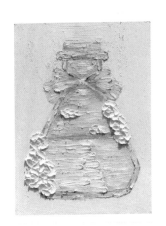

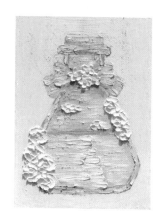
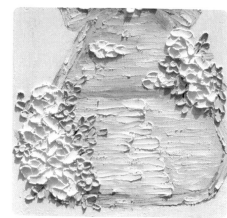

⑩ 枝條部分：先用黑色眼線筆畫出枝幹大概位置；再用尖頭刮刀刮取少量之前調好的用於塗抹瓶子邊緣的顏色，沿枝幹畫出枝條；最後用抹茶色沿花朵邊緣向外塗抹出葉子。

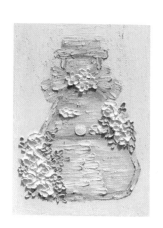
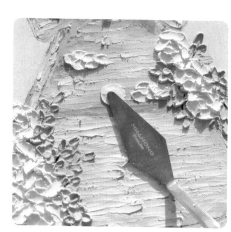

⑪ 用小號圓頭刮刀切取少量芽黃色油畫棒，用手揉搓成餅狀，放置於刮刀頂端，按壓在畫面天空位置，畫出太陽。

⑫ 用白色油畫棒揉搓成小球，放置於小號圓頭刮刀頂端，按壓在蝴蝶結下方，畫出蝴蝶結的鏈條；再用尖頭刮刀刮取少量芽黃色塗抹在小球的左上方；最後刮取少量海洋藍色塗抹在小球的右下方。

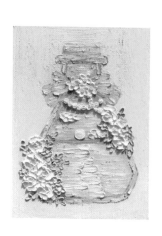
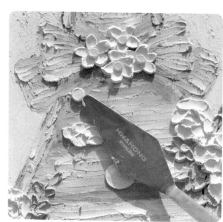
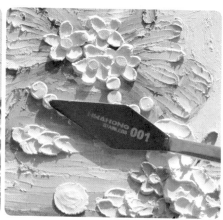

 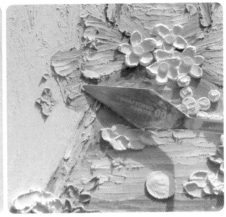 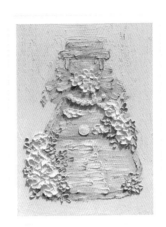

⑬ 豐富畫面：用小號圓頭刮刀刮取淡紫色油畫
棒在瓶子下方邊緣畫出花朵。畫出蝴蝶結兩
端的星星裝飾。用尖頭刮刀刮取橙黃色畫出
星星的暗部，再刮取黃色畫出星星的亮部。
用尖頭刮刀刮取少量櫻花粉色隨機塗抹蝴
蝶結亮部、瓶子邊緣、大海上方，增加反光
以提亮畫面。

完成！

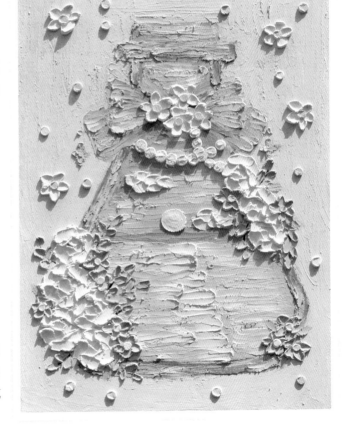

⑭ 最後用小號圓頭刮刀刮取白色油畫棒畫出
背景花朵，點上杏黃色花蕊，再隨機畫出
一些星點。一幅「許願瓶裡的世界」就完成
啦！

第四章

下午茶時光

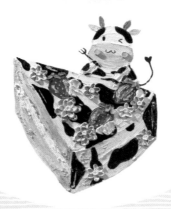

# 葡萄柚

◆ 工具準備

油畫棒、10 公分 ×10 公分油畫棒紙、調色紙、刮刀、美紋膠帶、墊板、白色丙烯顏料。

◆ 繪畫色號

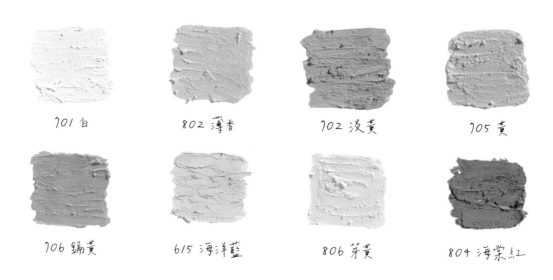

701 白　　802 薄香　　702 淺黃　　705 黃

706 鎘黃　　615 海洋藍　　806 芽黃　　804 海棠紅

◆ 祕訣

在畫葡萄柚內部的白色紋絡時，可以用刮刀刮取白色油畫棒進行塗抹，也可以用毛筆沾白色丙烯顏料畫。本幅畫選用的是白色丙烯顏料繪製。

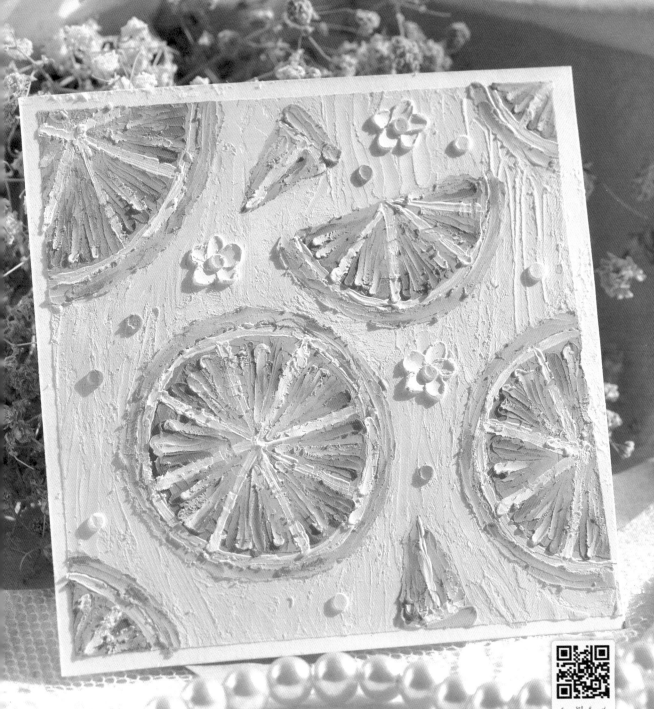

①用彩鉛畫出葡萄柚的輪廓，然後用薄香色油畫棒平塗底色。塗的時候要蓋住彩鉛的起稿線。

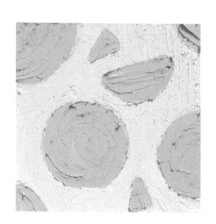
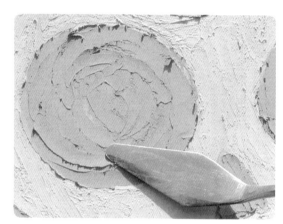

②用大號圓頭刮刀刮取淡黃色油畫棒，塗抹葡萄柚的底色。

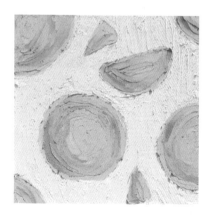
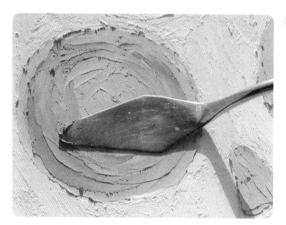

③用大號圓頭刮刀刮取海棠紅色，圍圈塗抹葡萄柚暗部。暗部的位置如圖。

④ 用小號尖頭刮刀
刮取鎘黃色，沿
著葡萄柚邊緣畫
外果皮。畫的時
候需要保持果皮
粗細一致。

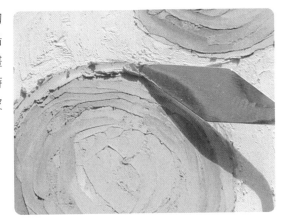
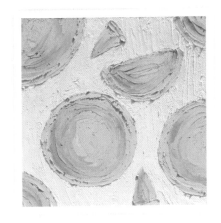

⑤ 用毛筆沾白色丙
烯顏料，畫出葡
萄柚內部白色的
柚瓣外皮。

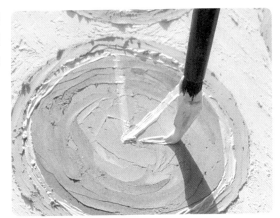
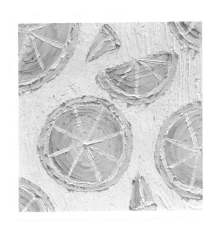

⑥ 待顏料乾透，用
尖頭刮刀刮取少
量白色，塗抹在
白色與黃色果皮
的縱向連接處，
以突出白色果皮
的立體感。

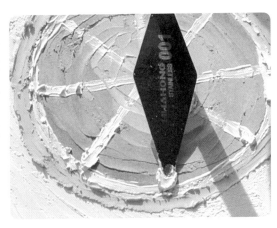

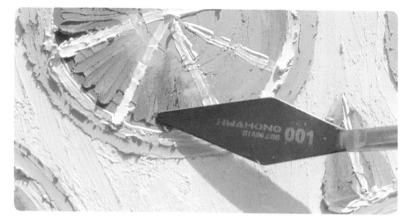

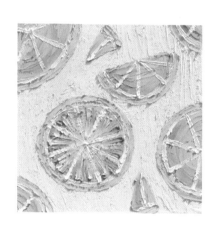

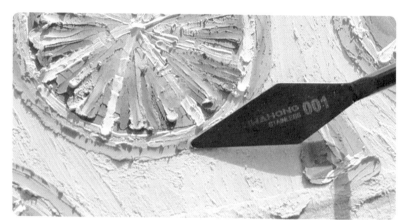

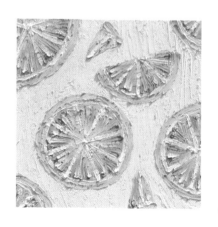

⑦ 用尖頭刮刀刮取海棠紅色,由柚瓣的外徑向中心點塗抹;再用刮刀
分別刮取少量芽黃色和海洋藍色在葡萄柚瓣上輕掃,用來提高葡
萄柚瓣的亮度並增強果肉的肌理效果。

⑧ 以同樣的方法畫其他的葡萄柚。

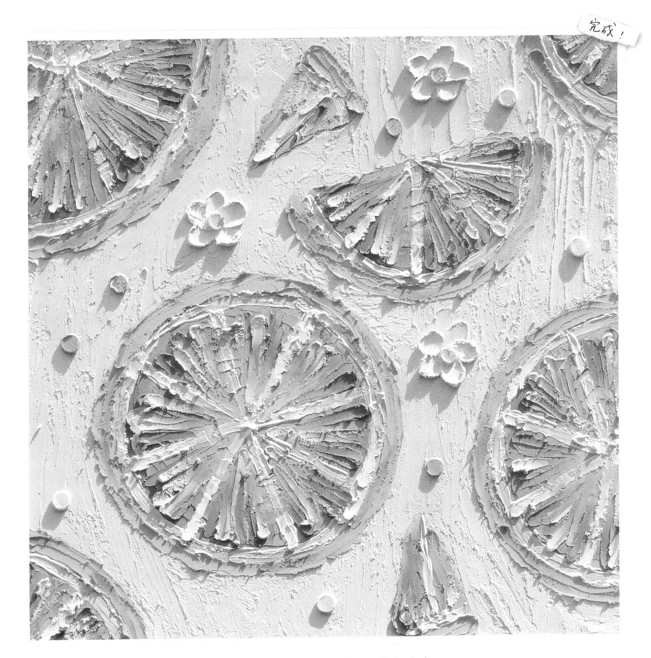

⑨ 用小號圓頭刮刀刮取白色，在葡萄柚之間畫出白色小花。用黃色畫出
　花蕊。最後用淡黃色畫些星點點綴一下。一幅清新的「葡萄柚」就畫
　好啦！

## 小熊數字蛋糕

◆ 工具準備

油畫棒、10 公分×10 公分油畫棒紙、調色紙、刮刀、美紋膠帶、墊板、眼線液筆。

◆ 繪畫色號

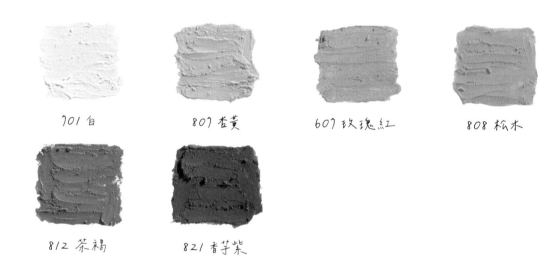

701 白　　　807 杏黃　　　607 玫瑰紅　　　808 松木

812 茶褐　　　821 香芋紫

◆ 秘訣
本幅作品要重點突出蛋糕的奶油質感，因此在繪畫時需要將油畫棒在調色紙上均勻碾碎後再去作畫。

① 裱好畫紙後,先用白色油畫棒平塗底色,再用玫瑰紅色油畫棒打圈疊塗,直至混色均勻。

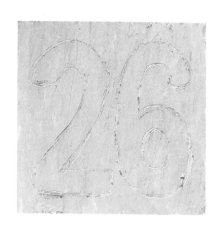
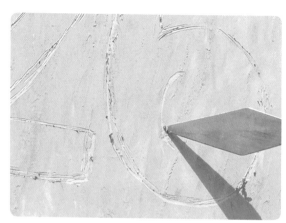

② 用尖頭刮刀在畫面上畫出數字的大概輪廓。

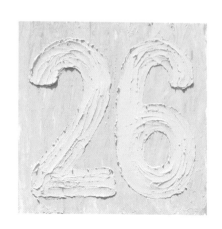
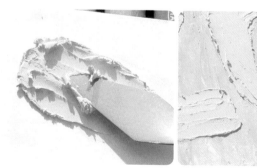
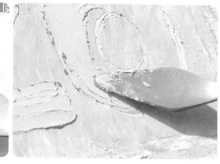

③ 將杏黃色油畫棒在調色紙上碾碎並調和均勻後,用大號圓頭刮刀刮取調好的顏料塗抹數字底色。

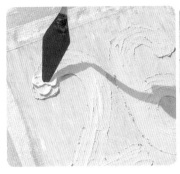 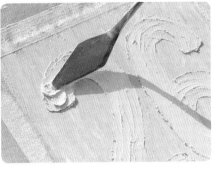

④用大號圓頭刮刀刮取碾碎並調和均勻的白色油畫棒顏料，由外
向內、左右對稱塗抹出奶油。每一塊奶油的顏料用量都要保持
一致。

 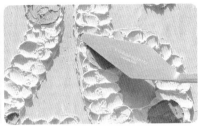

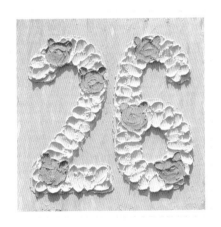

⑤切取茶褐色和松木色油畫棒，以1：1的比例在調色紙上進行調
和。調出小熊頭部的顏色，再用大號圓頭刮刀刮取調好的顏料，
在白色奶油上塗抹出幾個小熊的圓形頭部，之後再用小號圓頭
刮刀由上向下畫出小熊的耳朵。

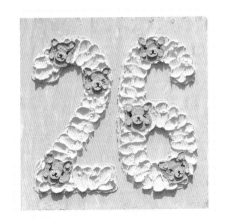

⑥搓出松木色色球放置於小號圓頭刮刀頂端，按壓出小熊的鼻子
與內耳朵；再用眼線液筆劃出小熊的眼睛和嘴巴；最後搓出玫瑰
紅色球放置於刮刀頂端，按壓出小熊的腮紅。

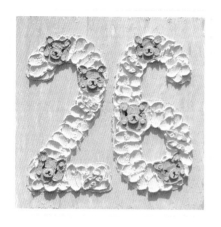

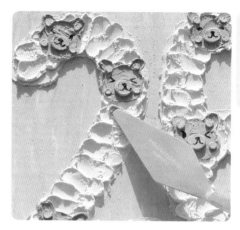

⑦用手搓出8個松木色小條，放置於小號圓頭刮刀頂端，塗抹出蛋捲。每個蛋捲上面，刮取白色油畫棒塗抹出條紋。

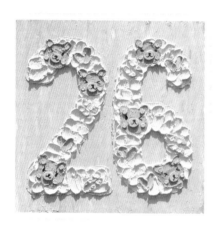

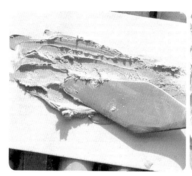

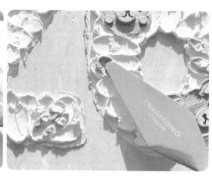

⑧刮刀切取香芋紫色和白色，以1：1比例在調色紙上進行調色。用小號圓頭刮刀刮取調好的顏料，左右對稱塗抹出愛心。

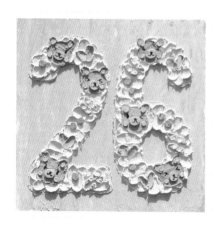

⑨取玫瑰紅色搓成球，放置於小號圓頭刮刀頂部，按壓出粉色星點。

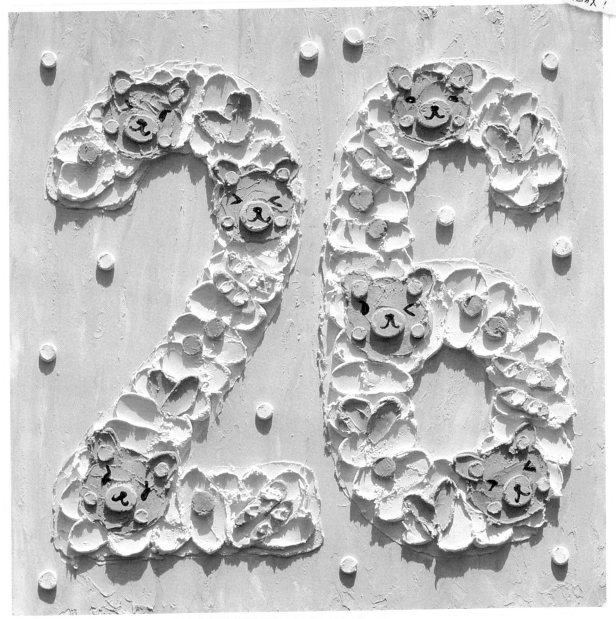

⑩ 最後，用小號圓頭刮刀刮取白色油畫棒在背景上塗抹出一些星點
　　做裝飾。這樣美美的「小熊數字蛋糕」就完成啦！

大家可以根據自己的喜好，搭配其他的色系與元素進行創作。

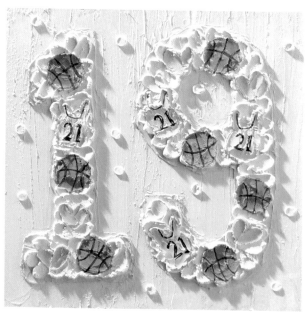

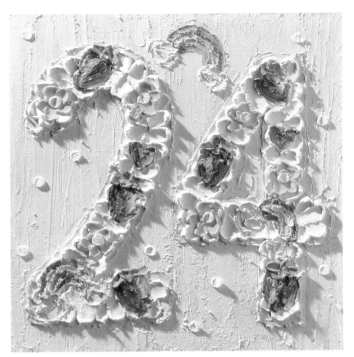

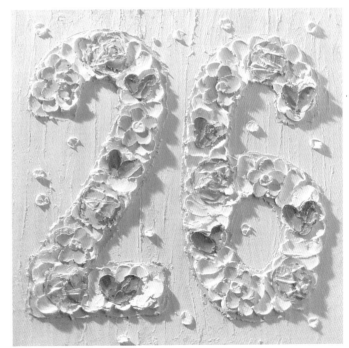

# 兔兔草莓慕斯

◆ 工具準備

　　油畫棒、10 公分×10 公分油畫棒紙、調色紙、刮刀、美紋膠帶、墊板、黑色眼線液筆、白色珠光筆。

◆ 繪畫色號

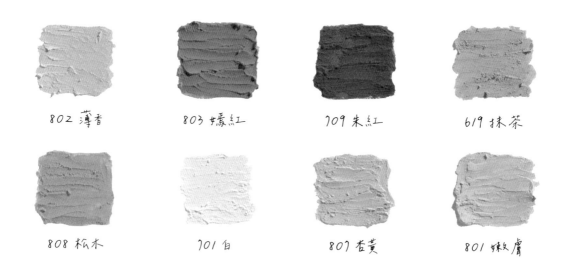

| 802 薄香 | 803 嫣紅 | 709 朱紅 | 619 抹茶 |
| 808 松木 | 701 白 | 807 杏黃 | 801 嫩膚 |

◆ 秘訣
切開的草莓是本幅作品的繪畫難點。在刻畫草莓內部紋理時，朱紅色油畫棒下筆要準確，必要時也可以用尖頭刮刀輔助塗抹。

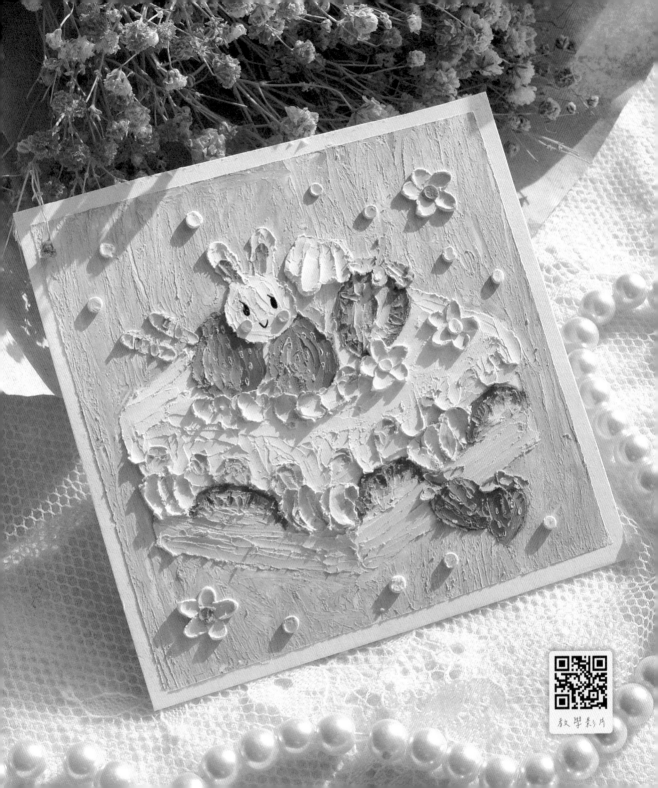

① 用彩鉛起稿畫出蛋糕的形
狀。先用嫣紅色油畫棒平
塗背景,再用白色油畫棒打
圈疊塗,直至顏色混合均
勻。

 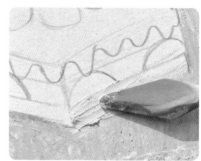 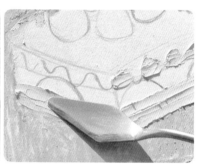

② 用大號圓頭刮刀刮取薄香色塗抹蛋糕的亮部,再用杏黃色塗抹
蛋糕的暗部。

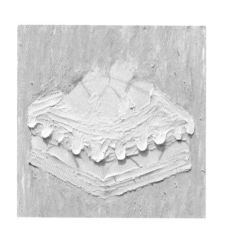 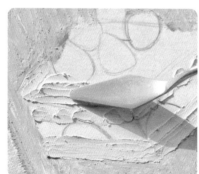 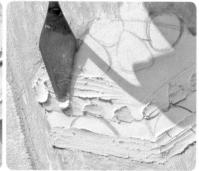

③ 用大號圓頭刮刀刮取大量白色塗抹奶油。

④ 完整的草莓：先用
大號圓頭刮刀刮
取朱紅色塗抹草莓
暗部，再刮取嫣紅
色塗抹草莓亮部。
兩種顏色中間相
接部分用刮刀反覆
塗抹，形成自然過
渡。

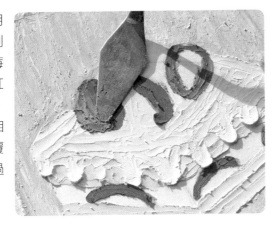 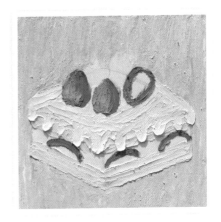

⑤ 切開的草莓：用大
號圓頭刮刀刮取
薄香色塗抹草莓內
部，而後塗抹上朱
紅色。用刮刀反覆
塗抹兩種顏色的
交接處，讓顏色形
成自然的過渡。

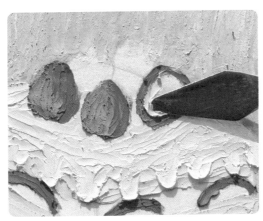 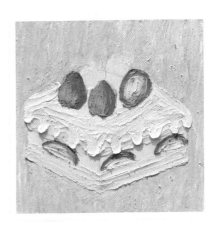

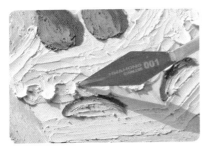 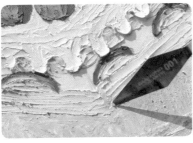 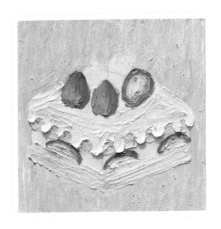

⑥ 用尖頭刮刀刮取少量松木色，塗抹在蛋糕的陰影處以及暗部。刮
取少量白色塗抹在蛋糕的亮部與暗部的交接處，增強蛋糕的立
體感。

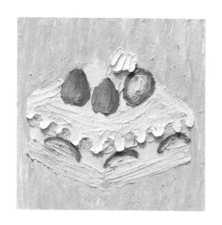 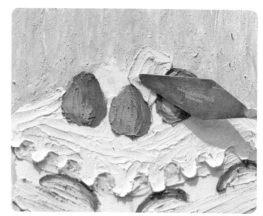

⑦用小號圓頭刮刀刮取杏黃色，塗抹出蛋糕上面的餅乾；再刮取白色由下向上塗抹出流淌的奶油。

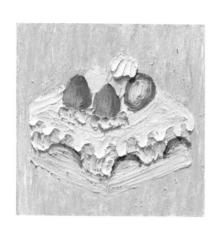  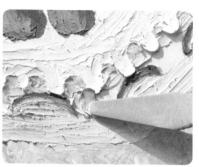

⑧切取嫣紅色和白色油畫棒按1：5的比例調色。用大號圓頭刮刀刮取調好的顏料由上向下塗抹出夾層和草莓底部的淡粉色奶油。

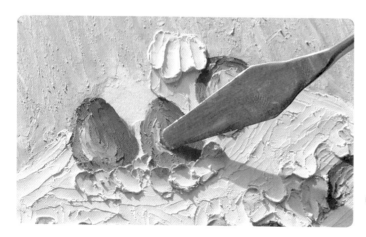

⑨用大號圓頭刮刀在草莓亮部塗抹一些薄香色，作為高光以增強草莓立體感。

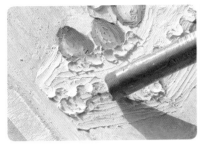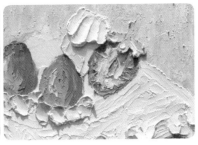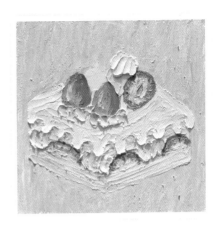

⑩ 用朱紅色油畫棒的稜角處畫出切開草莓的內部紋理。用小號圓頭刮刀刮取抹茶色，塗抹出類似「小」字形的草莓葉子。刮取薄香色塗抹出葉子的高光。

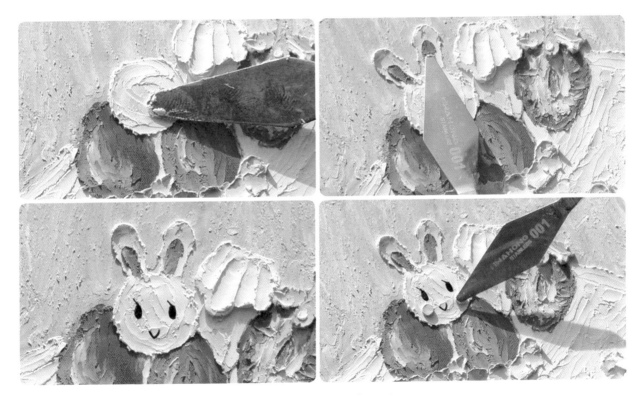

⑪ 兔子的刻畫：用大號圓頭刮刀刮取白色，塗抹出兔子的圓形頭部，再由上向下塗抹出兩個耳朵。用尖頭刮刀刮取嫣紅色，塗抹出耳朵內部結構。用眼線筆畫出兔子的眼睛和嘴巴。最後將嫩膚色搓成小球，放置於尖頭刮刀頂端，按壓出兔子腮紅。

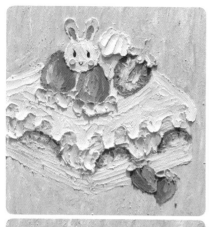

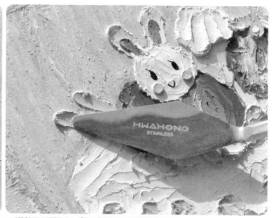

⑫豐富畫面細節：按上述草莓畫法在畫面右下角畫上兩顆草莓，讓構圖看起來更加飽滿。用小號圓頭刮刀刮取杏黃色，畫出兩個蛋捲。蛋捲上方畫出松木色的條紋。用小號圓頭刮刀刮取薄香色，塗抹出蛋糕上的花朵，用白色按壓出花蕊。

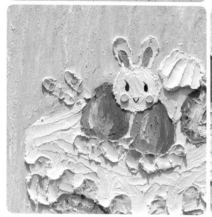

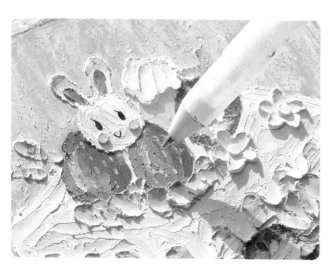

⑬用白色珠光筆畫出草莓上的斑點，再用小號圓頭刮刀在背景上裝飾一些薄香色花朵和白色星點。這樣一幅可愛的「兔兔草莓慕斯」就完成啦！

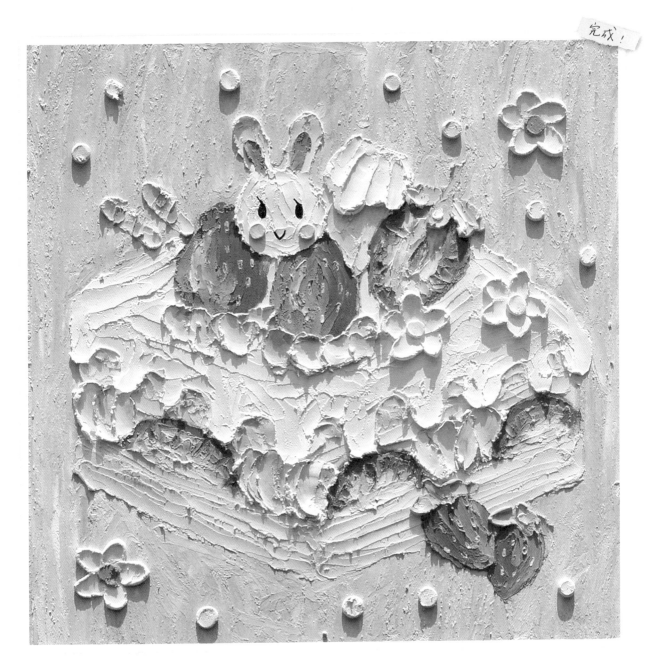

完成！

# 奶牛冰淇淋

◆ 工具準備

油畫棒、10 公分×10 公分油畫棒紙、調色紙、刮刀、美紋膠帶、墊板、黑色眼線液筆。

◆ 繪畫色號

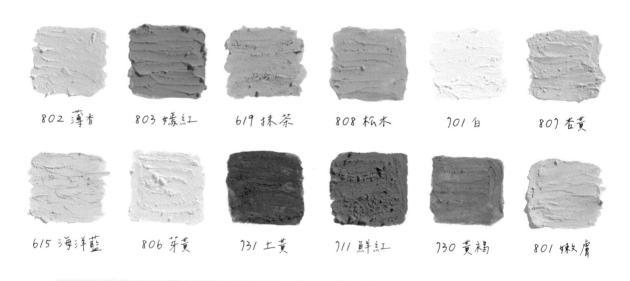

802 薄香　　803 嫣紅　　619 抹茶　　808 松木　　701 白　　807 杏黃

615 海洋藍　　806 芽黃　　731 土黃　　711 鮮紅　　730 黃褐　　801 嫩膚

◆ 祕訣

本幅作品的元素較多，畫的時候需要注意每一個元素的邊緣處理。

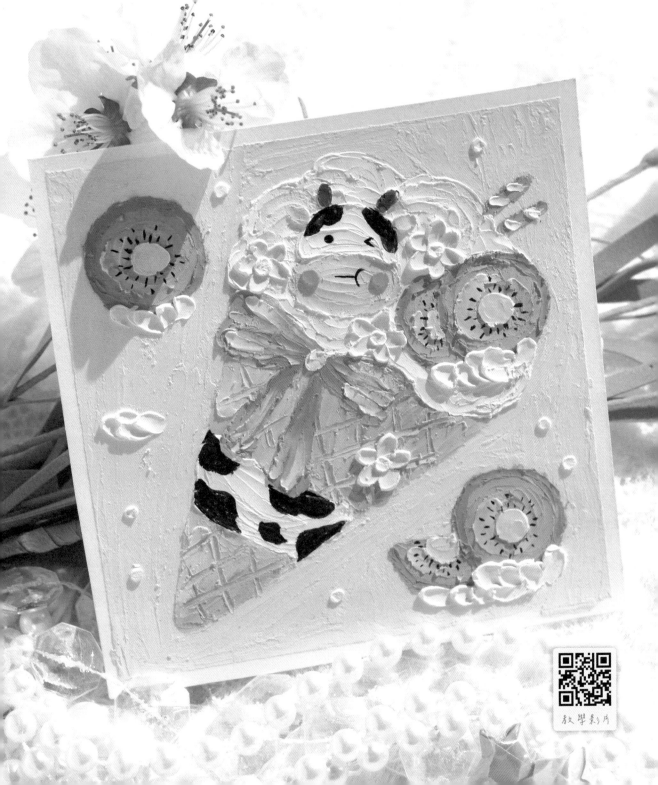

① 用彩鉛畫出冰淇淋的線稿。用薄香色油畫棒平塗背景底色。

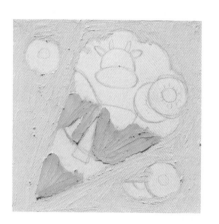 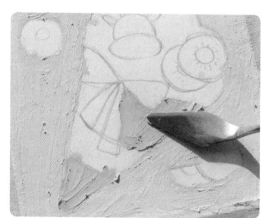

② 用大號圓頭刮刀先刮取杏黃色塗抹冰淇淋蛋筒，再刮取少量松木色塗抹暗部。

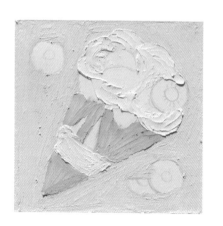 

③ 用大號圓頭刮刀刮取白色油畫棒，塗抹標籤和冰淇淋部分。

④ 用小號圓頭刮刀刮取嫣紅色油畫棒，塗抹出蝴蝶結底色。用鮮紅色塗抹蝴蝶結的暗部。

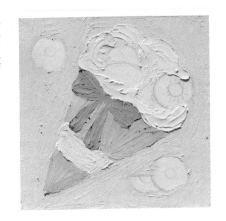 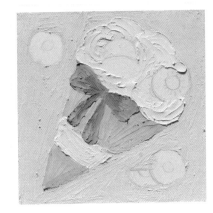

⑤ 用小號圓頭刮刀刮取抹茶色，塗抹出獼猴桃底色。用尖頭刮刀刮取黃褐色，塗抹獼猴桃外皮。塗抹時要保持獼猴桃圓形輪廓清晰。

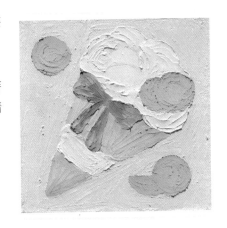 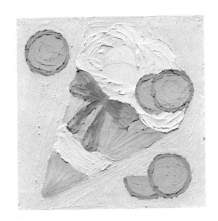

⑥ 用小號圓頭刮刀分別刮取芽黃色和海洋藍色，塗抹獼猴桃、蝴蝶結、冰淇淋的反光，豐富畫面顏色。

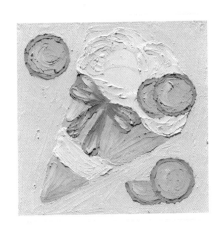 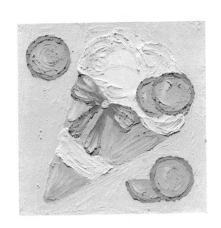

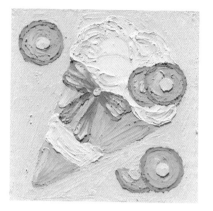
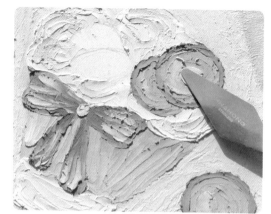

⑦刮取少量芽黃色，用手搓成色球，按在獼猴桃片的中心位置。用小號圓頭刮刀塗抹成小圓形，畫出獼猴桃心。

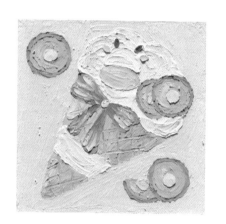
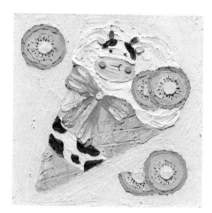

⑧用松木色油畫棒的稜角畫出蛋筒上的網格。用小號圓頭刮刀刮取白色，塗抹出牛臉的上半部分。用嫩膚色塗抹出牛臉的下半部分和耳朵。用土黃色塗抹出牛角。用黑色眼線液筆畫出奶牛的眼睛、嘴巴、斑塊以及獼猴桃上的種子。用小號圓頭刮刀刮取嫣紅色，按壓出奶牛的腮紅。

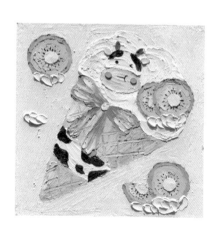
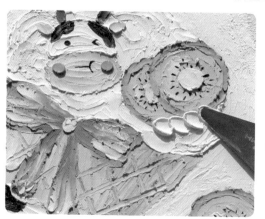

⑨用小號圓頭刮刀刮取白色油畫棒，塗抹出獼猴桃下方的奶油。

⑩ 用小號圓頭刮刀刮取薄香
色，塗抹出冰淇淋上的小
花。用白色按壓出花蕊。用
嫣紅色塗抹出冰淇淋右上
方粉色蛋捲裝飾物。用白
色塗抹出蛋捲條紋。

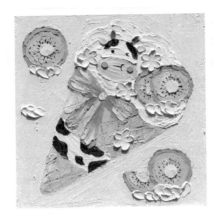 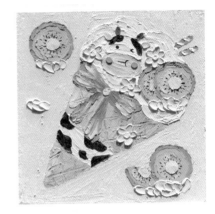

完成！

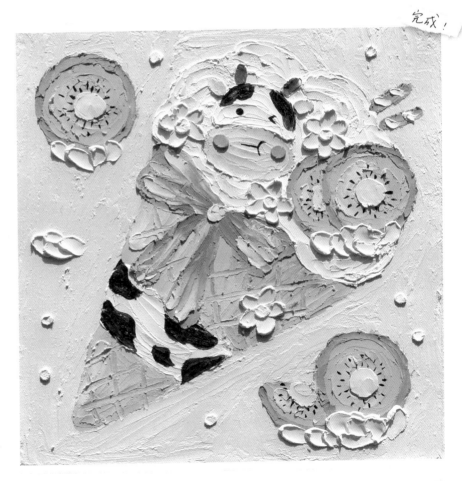

⑪ 用小號圓頭刮刀在背景
上點綴一些白色的星
點。一幅可愛的「奶牛
冰淇淋」就完成了！

第五章

最美的瞬間

# 白色婚紗

## ◆ 工具準備

油畫棒、13.5 公分×18.5 公分油畫棒紙、調色紙、刮刀、美紋膠帶、墊板、0.3 公分珍珠貼。

## ◆ 繪畫色號

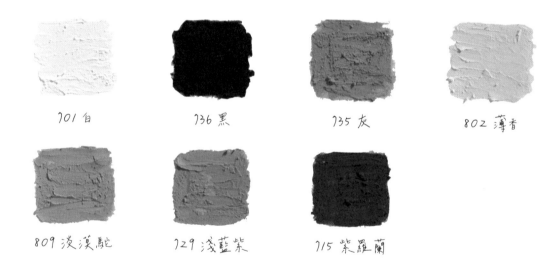

701 白　　　　736 黑　　　　735 灰　　　　802 薄香

809 淺漠駝　　　729 淺藍紫　　　715 紫羅蘭

◆ 祕訣

由於本幅作品的背景是大量黑色，所以繪製時要經常用紙巾擦刮刀，以保持畫面整潔。

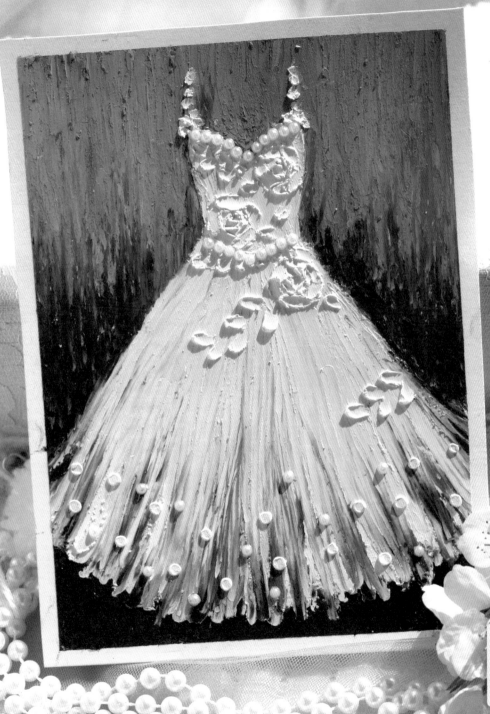

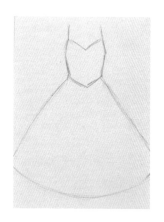

① 用彩鉛畫出婚紗的線稿。畫的時候需要注意婚紗版型的左右對稱。用淡漠駝色油畫棒豎向平塗背景上半部分，接著用黑色豎向平塗下半部分，塗的時候不必完全塗滿紙張。

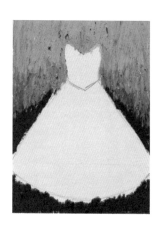

② 在背景上疊塗一層灰色。疊塗上方時輕微用力，與之前的淡漠駝色進行融合。越往下疊塗要越用力，讓灰色更明顯。

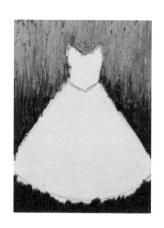

③ 進一步用灰色與黑色油畫棒在顏色的銜接處進行疊塗，讓背景顏色的融合過渡更自然。在背景上平塗淺藍紫色以提亮背景。塗的時候要保持背景的左右側顏色對稱。

④ 用白色油畫棒平塗婚紗裙，再分別用紫羅蘭色和薄香色畫出裙子的暗部與亮部。如果畫的裙子顏色偏深，我們可以在上面疊塗白色。

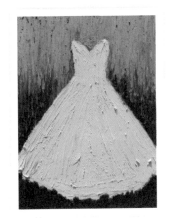 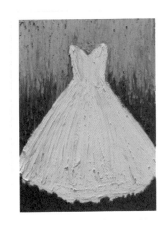

⑤ 用大號圓頭刮刀刮取白色油畫棒，搓成色球，放置於刮刀頂部。將刮刀按壓在婚紗底端裙擺的邊緣處，再由下向上塗抹。塗抹時，白色顏料會混入少許背景的黑色顏料，隨著刮刀向上的拖動，形成了裙擺透明飄逸的效果。

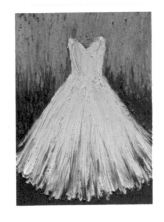

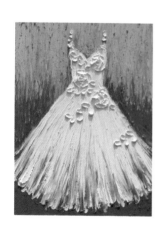
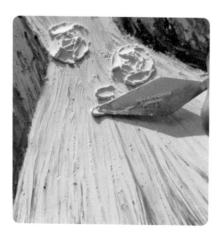

⑥ 用大號圓頭刮刀挖取白色油畫棒，畫出婚紗上的玫瑰花裝飾。

⑦ 用小號圓頭刮刀刮取白色油畫棒，塗抹出玫瑰的裝飾葉片。我們用小號圓頭刮刀刮取少量白色，由下到上依次按壓成點狀（注意越往上越小），完成木耳邊肩帶部分。

⑧ 用小號圓頭刮刀，刮取少量白色，搓成球狀，隨機按壓在裙擺處。畫出一些星點。

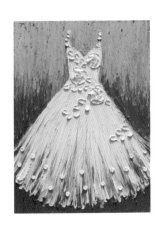

⑨ 將0.3公分的珍珠貼貼在裙子底部、腰線以及領口處。一幅夢幻的「白色婚紗」就完成啦！

完成！

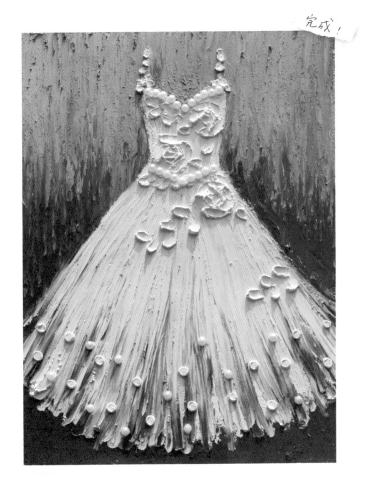

## 新婚頭像女生版

◆ 工具準備

　　油畫棒、10 公分×10 公分油畫棒紙、調色紙、刮刀、美紋膠帶、墊板、0.3 公分珍珠貼、黑色眼線液筆、白色珠光筆。

◆ 繪畫色號

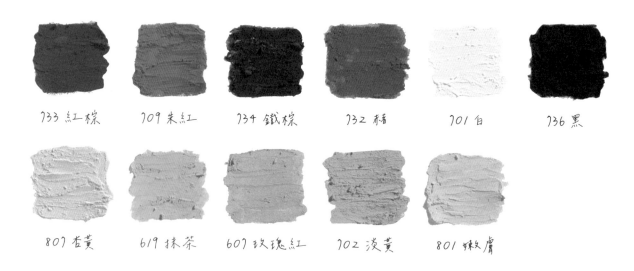

733 紅棕　　709 朱紅　　734 鐵棕　　732 楮　　701 白　　736 黑

807 杏黃　　619 抹茶　　607 玫瑰紅　　702 淡黃　　801 嫩膚

◆ 祕訣
在繪畫本幅作品時，可以利用尖頭刮刀處理頭像外輪廓，這樣畫面看上去會更整潔。

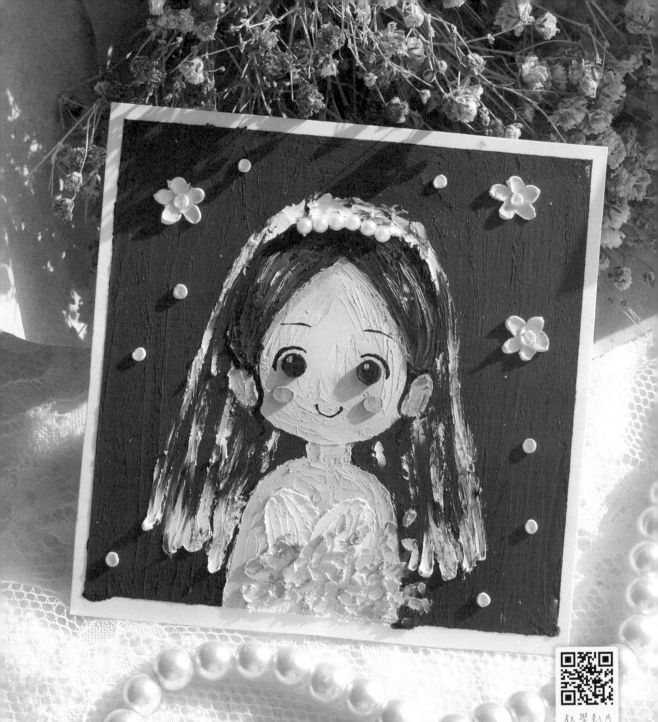

① 用彩鉛在畫紙的正中間畫出人物線稿。

② 用紅棕色油畫棒平塗背景，之後再疊塗上一層朱紅色。兩種顏色要過渡均勻。

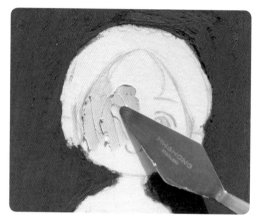

③ 用小號圓頭刮刀刮取嫩膚色，塗抹臉部和身體。塗抹臉部輪廓時要特別注意，切勿塗出輪廓。

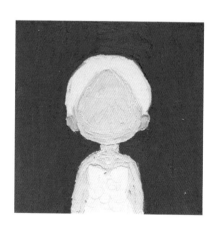

④ 用淡黃色油畫棒塗抹出耳朵，塗抹時要確保兩隻耳朵左右對稱。

⑤用小號圓頭刮刀刮取白色顏料，塗抹出禮服。

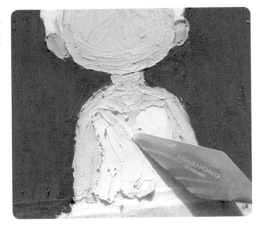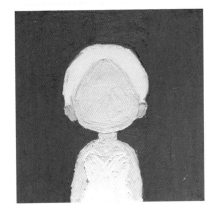

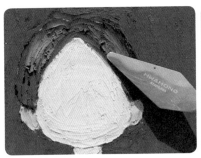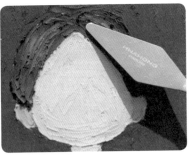

⑥頭髮的刻畫：先用小號圓頭刮刀塗抹一層鐵棕色，作為頭髮底色；再刮取赭色從頭頂順著頭髮生長方向向下塗抹；而後刮取黑色塗抹耳朵上方頭髮和頭頂的頭髮根部。

⑦用黑色眼線液筆劃出兩側耳邊鬢角的頭髮，再用白色珠光筆劃出頭髮上的高光。

 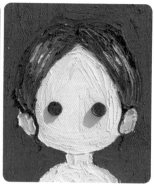 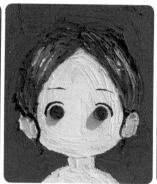 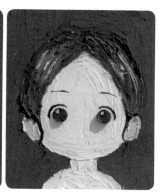

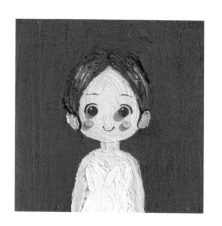 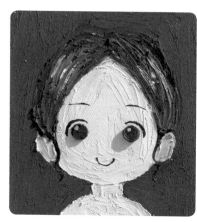

⑧ 刮取黑色油畫棒,搓成球,放置於小號圓頭刮刀頂部,按壓出人像的眼球。用黑色眼線液筆畫出眼眶和眉毛。用白色珠光筆畫出眼球上的高光。用黑色眼線液筆畫出嘴巴。刮取玫瑰紅色油畫棒,搓成橢圓形,放置於小號圓頭刮刀頂部,按壓出兩側的腮紅。

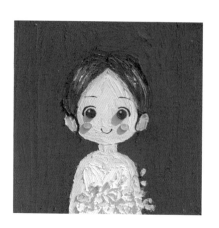 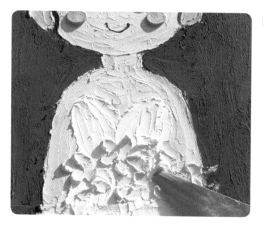

⑨ 用小號圓頭刮刀刮取杏黃色油畫棒,塗抹出新娘的手捧花。用抹茶色塗抹出葉子。

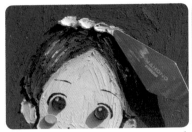 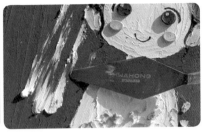 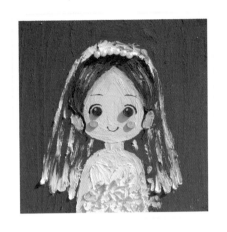

⑩ 用小號圓頭刮刀刮取白色油畫棒,塗抹出新娘的頭紗。塗抹時一定要找準頭紗位置,一遍成功。反覆塗抹容易使白色和背景色混色,導致畫面不夠整潔。畫好頭紗後,取0.3公分的珍珠貼貼在頭紗的頂部。

完成!

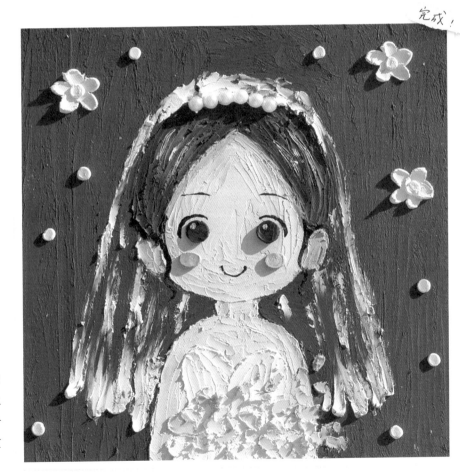

⑪ 用小號圓頭刮刀刮取白色和杏黃色,在背景上塗抹出花朵和圓點。一幅可愛的「新婚頭像女生版」就完成啦!

## 最美的瞬間

### ◆ 工具準備

油畫棒、金色油畫棒、10 公分 ×10 公分油畫棒紙、調色紙、刮刀、美紋膠帶、墊板、0.3 公分珍珠貼、黑色眼線液筆、白色珠光筆、金色珠光筆。

### ◆ 繪畫色號

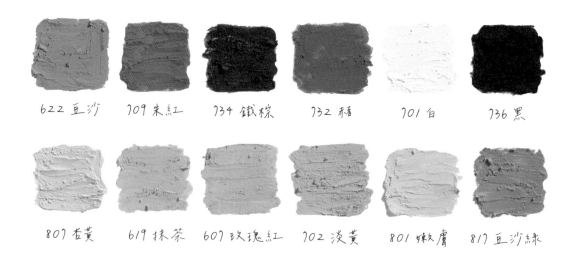

622 豆沙　　709 朱紅　　734 鐵棕　　732 赭　　701 白　　736 黑

807 杏黃　　619 抹茶　　607 玫瑰紅　　702 淡黃　　801 嫩膚　　817 豆沙綠

### ◆ 祕訣

本篇用金色和白色的珠光筆刻畫新娘服飾上的花紋。使用珠光筆時，下筆要輕，這樣筆尖才不會刮壞底色油畫棒顏料，也能讓珠光筆出水順暢。

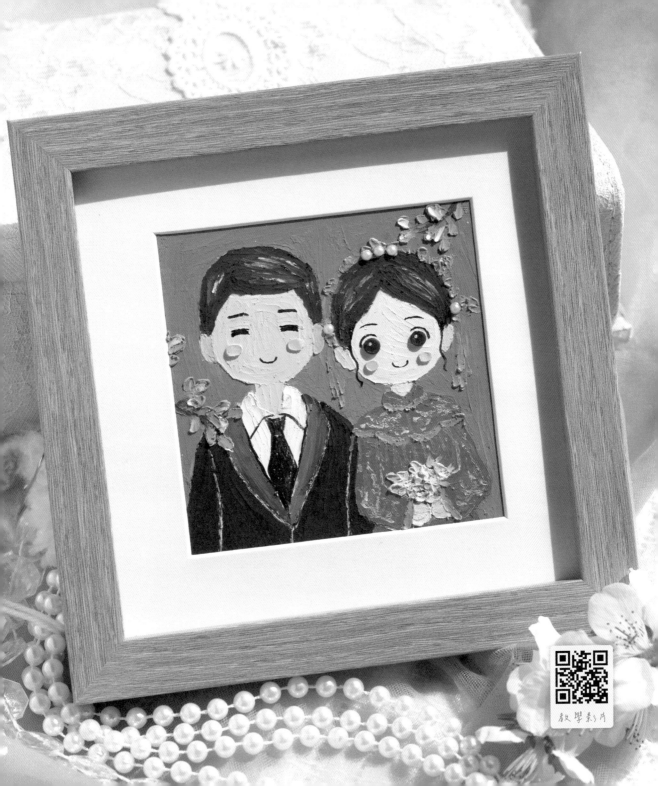

① 用彩鉛在畫紙中間畫出人物線稿。用豆沙色油畫棒平塗背景,之後再疊塗上一層赭色,讓兩種顏色均勻融合。

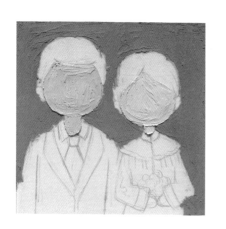 

② 臉部的塗抹:我們用小號圓頭刮刀刮取嫩膚色和白色,以1:1的比例攪拌融合,得到女生膚色顏料,將顏料塗抹女生臉部和脖子。直接用刮刀劃取嫩膚色塗抹男生臉部和脖子。用淡黃色塗抹男生耳朵,用嫩膚色塗抹女生耳朵。

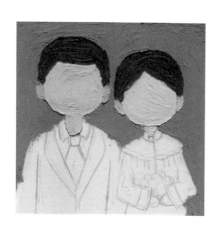 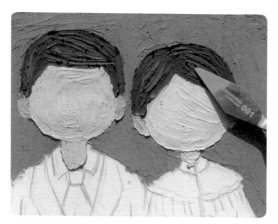

③ 用小號圓頭刮刀刮取鐵棕色,塗抹出頭髮底色;之後用尖頭刮刀分別刮取赭色和黑色,塗抹出頭髮的亮部和暗部。

④ 用小號圓頭刮刀進行
衣服底色的塗抹。男
生的衣服用到黑色、白
色、赭色。女生的衣服
用到朱紅色。

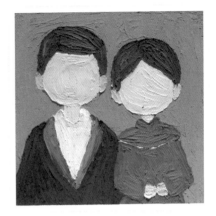

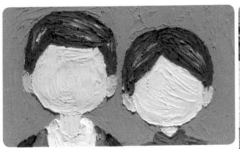

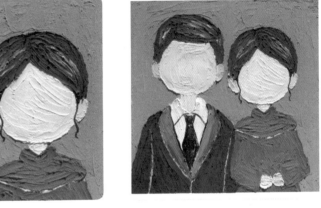

⑤ 用白色珠光筆畫出頭髮的高光。用黑
色眼線液筆畫出女生兩側耳邊鬢角
的頭髮與男生的領子和領帶。

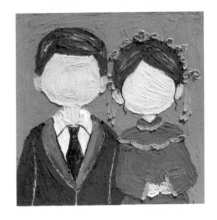

⑥ 用尖頭刮刀刮取金色
油畫棒塗抹頭飾與衣
服花邊。

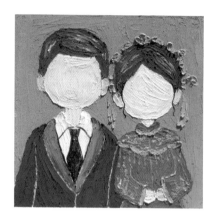

⑦ 先用金色珠光筆畫女生服飾上的花紋，再用白色珠光筆畫出袖子邊緣線並豐富花紋。花紋隨意點塗即可，不需要畫出具體的形象。

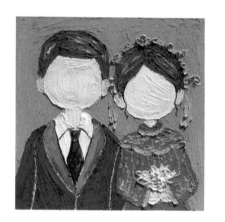

⑧ 用小號圓頭刮刀刮取杏黃色油畫棒，塗抹出新娘的手捧花，刮取抹茶色塗抹出葉子。

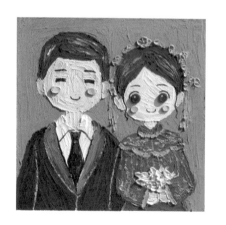
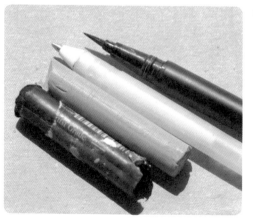

⑨ 人物五官刻畫用到的工具有：黑色眼線液筆、白色珠光筆、黑色油畫棒、玫瑰紅色油畫棒。

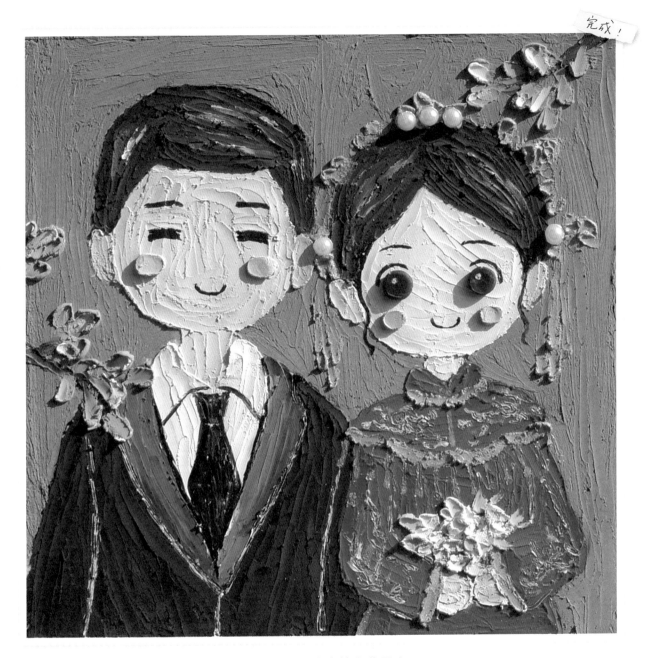

完成！

⑩ 在新娘頭飾上黏貼0.3公分珍珠貼。先用鐵棕色油畫棒在背景上
畫出樹枝；然後用小號圓頭刮刀刮取豆沙綠色，塗抹出背景上的
葉子。一幅浪漫的「最美的瞬間」就完成了。

# 第六章

## 作品鑑賞

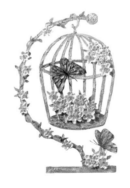

# 夢幻聖誕樹

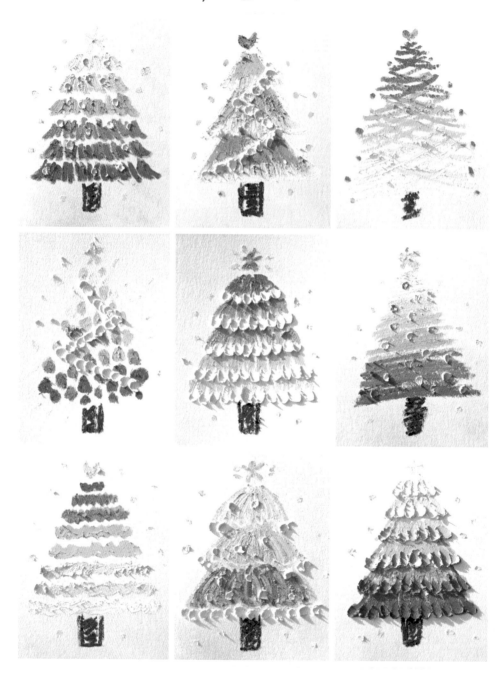

# 春日花朵物語

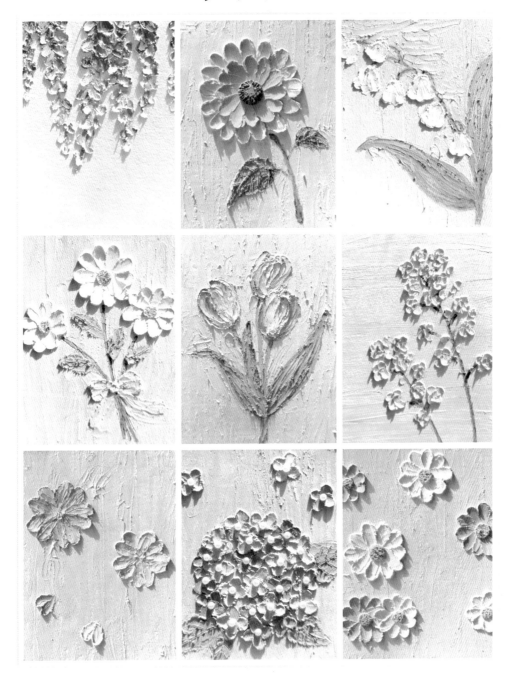

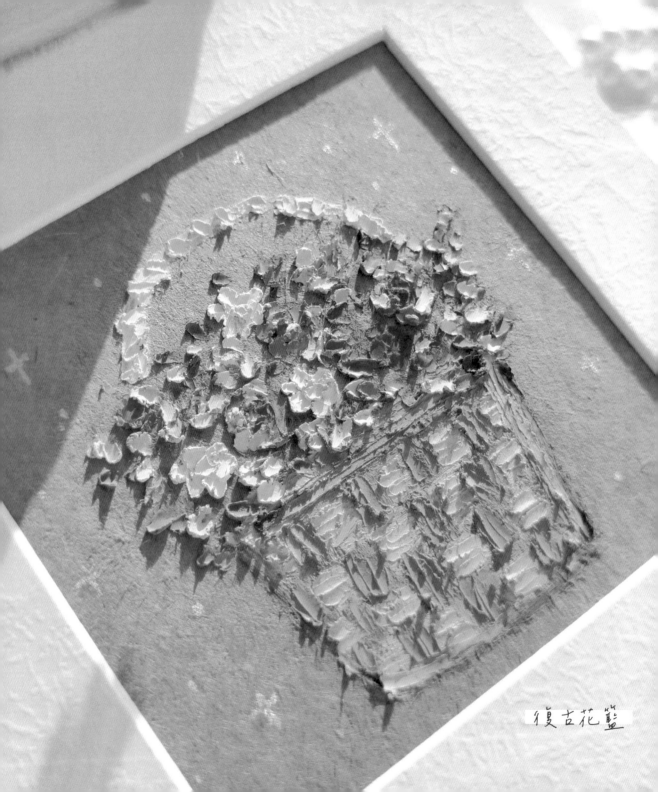

復古花籃

牛奶物語

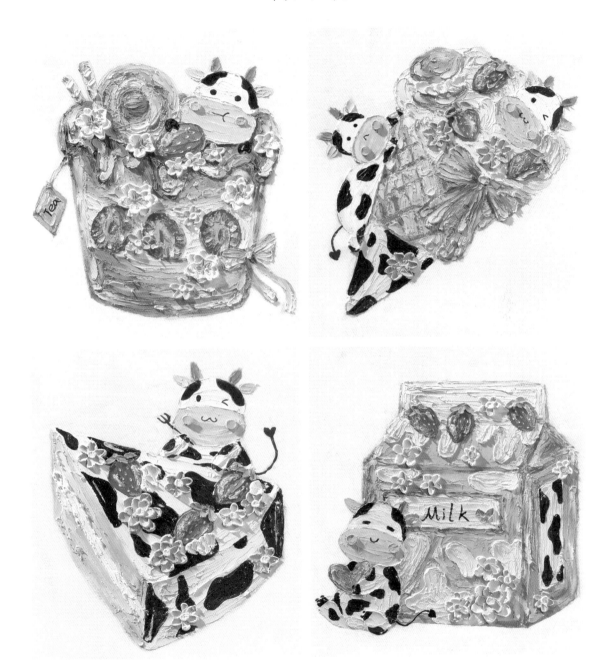

# 花環垂耳兔

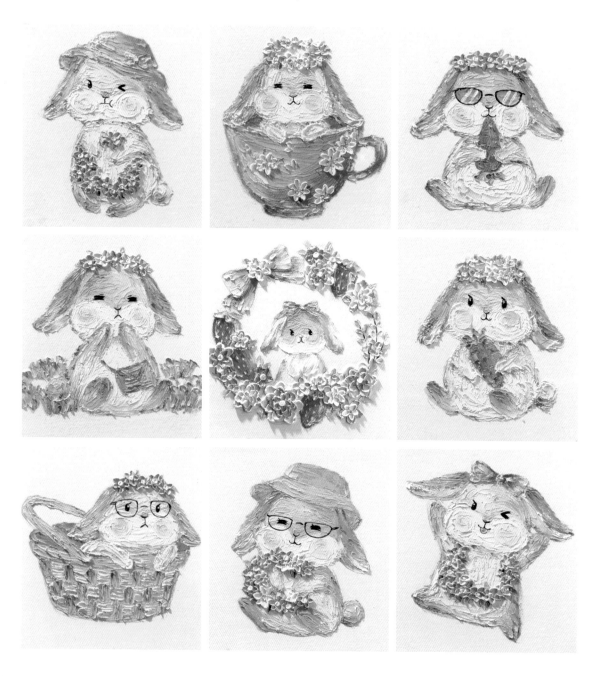

# 面朝大海的窗

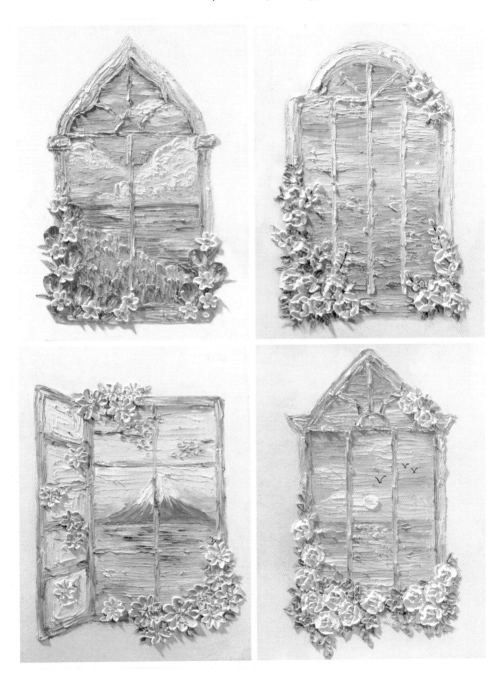

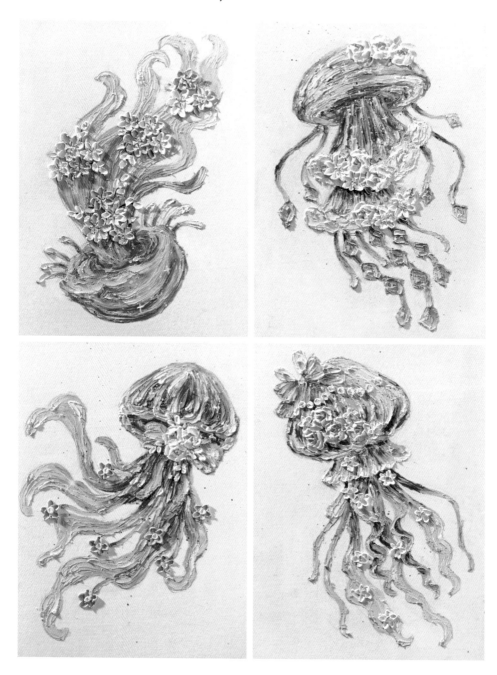

花籠

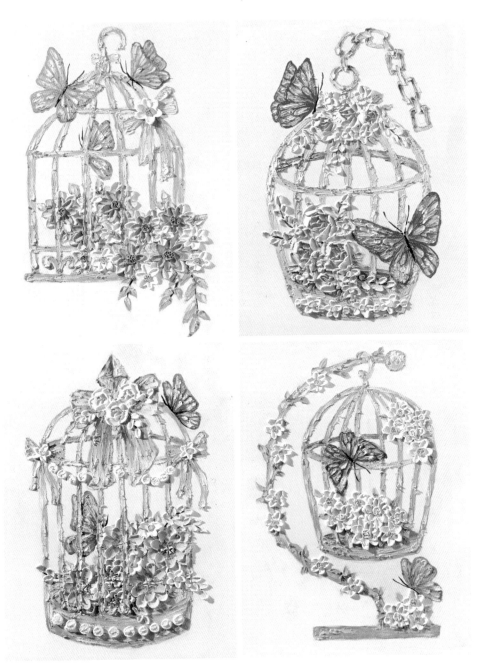

# 企 鵝 許 願 瓶 (1)

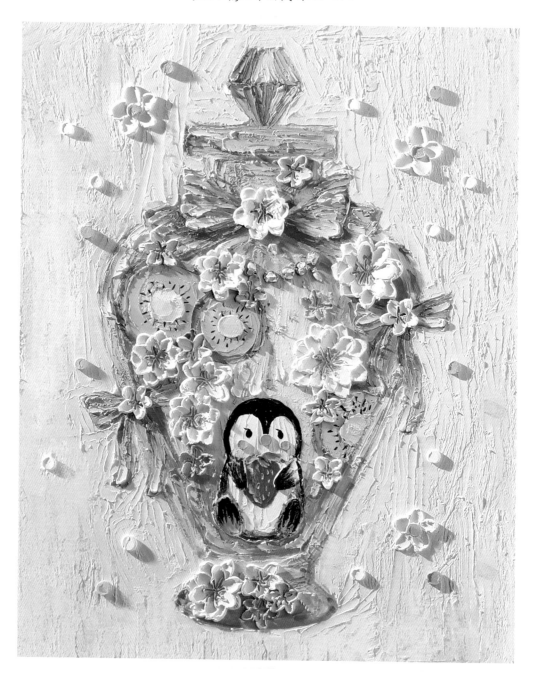

愛心白玫瑰

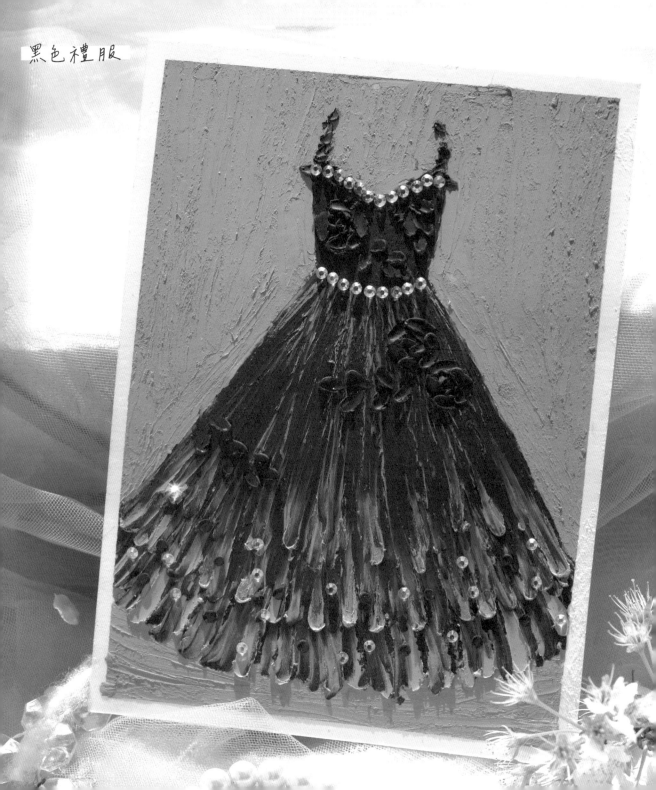

黑色禮服

# 團扇（1）

# 團扇（乙）

# 玫瑰星球

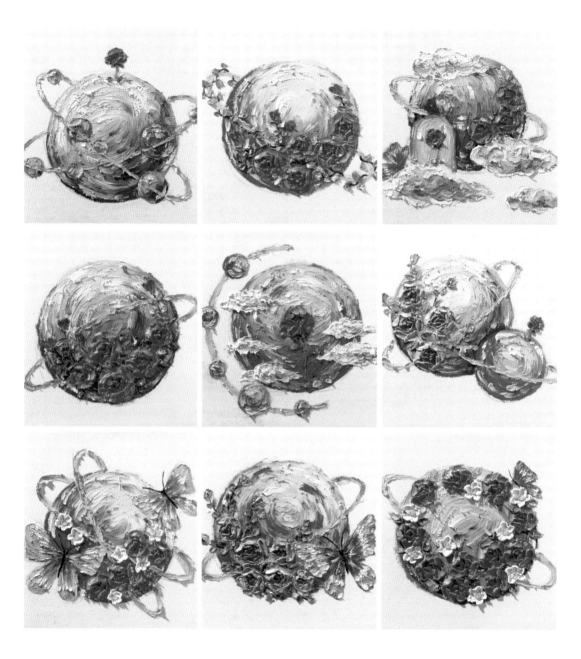